Bibliothek der Mediengestaltung

Konzeption, Gestaltung, Technik und Produktion von Digital- und Printmedien sind die zentralen Themen der Bibliothek der Mediengestaltung, einer Weiterentwicklung des Standardwerks Kompendium der Mediengestaltung, das in seiner 6. Auflage auf mehr als 2.700 Seiten angewachsen ist. Um den Stoff, der die Rahmenpläne und Studienordnungen sowie die Prüfungsanforderungen der Ausbildungs- und Studiengänge berücksichtigt, in handlichem Format vorzulegen, haben die Autoren die Themen der Mediengestaltung in Anlehnung an das Kompendium der Mediengestaltung neu aufgeteilt und thematisch gezielt aufbereitet. Die kompakten Bände der Reihe ermöglichen damit den schnellen Zugriff auf die Teilgebiete der Mediengestaltung.

Weitere Bände in der Reihe: http://www.springer.com/series/15546

Peter Bühler
Patrick Schlaich
Dominik Sinner

Digitale Fotografie

Fotografische Gestaltung – Optik – Kameratechnik

Peter Bühler
Affalterbach, Deutschland

Dominik Sinner
Konstanz-Dettingen, Deutschland

Patrick Schlaich
Kippenheim, Deutschland

ISSN 2520-1050
Bibliothek der Mediengestaltung
ISBN 978-3-662-53894-4
DOI 10.1007/978-3-662-53895-1

ISSN 2520-1069 (electronic)

ISBN 978-3-662-53895-1 (eBook)

Die Deutsche Nationalbibliothek verzeichnet diese Publikation in der Deutschen Nationalbibliografie; detaillierte bibliografische Daten sind im Internet über http://dnb.d-nb.de abrufbar.

Springer Vieweg

Springer Vieweg ist Teil von Springer Nature
Die eingetragene Gesellschaft ist Springer-Verlag GmbH Deutschland
Die Anschrift der Gesellschaft ist: Heidelberger Platz 3, 14197 Berlin, Germany

The Next Level – aus dem Kompendium der Mediengestaltung wird die Bibliothek der Mediengestaltung.

Im Jahr 2000 ist das „Kompendium der Mediengestaltung" in der ersten Auflage erschienen. Im Laufe der Jahre stieg die Seitenzahl von anfänglich 900 auf 2700 Seiten an, so dass aus dem zunächst einbändigen Werk in der 6. Auflage vier Bände wurden. Diese Aufteilung wurde von Ihnen, liebe Leserinnen und Leser, sehr begrüßt, denn schmale Bände bieten eine Reihe von Vorteilen. Sie sind erstens leicht und kompakt und können damit viel besser in der Schule oder Hochschule eingesetzt werden. Zweitens wird durch die Aufteilung auf mehrere Bände die Aktualisierung eines Themas wesentlich einfacher, weil nicht immer das Gesamtwerk überarbeitet werden muss. Auf Veränderungen in der Medienbranche können wir somit schneller und flexibler reagieren. Und drittens lassen sich die schmalen Bände günstiger produzieren, so dass alle, die das Gesamtwerk nicht benötigen, auch einzelne Themenbände erwerben können. Deshalb haben wir das Kompendium modularisiert und in eine Bibliothek der Mediengestaltung mit 26 Bänden aufgeteilt. So entstehen schlanke Bände, die direkt im Unterricht eingesetzt oder zum Selbststudium genutzt werden können.

Bei der Auswahl und Aufteilung der Themen haben wir uns – wie beim Kompendium auch – an den Rahmenplänen, Studienordnungen und Prüfungsanforderungen der Ausbildungs- und Studiengänge der Medienengestaltung orientiert. Eine Übersicht über die 26 Bände der Bibliothek der Mediengestaltung finden Sie auf der rechten Seite. Wie Sie sehen, ist jedem Band eine Leitfarbe zugeordnet, so dass Sie bereits am Umschlag erkennen, welchen Band Sie in der Hand halten. Die Bibliothek der Mediengestaltung richtet sich an alle, die eine Ausbildung oder ein Studium im Bereich der Digital- und Printmedien absolvieren oder die bereits in dieser Branche tätig sind und sich fortbilden möchten. Weiterhin richtet sich die Bibliothek der Mediengestaltung auch an alle, die sich in ihrer Freizeit mit der professionellen Gestaltung und Produktion digitaler oder gedruckter Medien beschäftigen. Zur Vertiefung oder Prüfungsvorbereitung enthält jeder Band zahlreiche Übungsaufgaben mit ausführlichen Lösungen. Zur gezielten Suche finden Sie im Anhang ein Stichwortverzeichnis.

Ein herzliches Dankeschön geht an Herrn Engesser und sein Team des Verlags Springer Vieweg für die Unterstützung und Begleitung dieses großen Projekts. Wir bedanken uns bei unserem Kollegen Joachim Böhringer, der nun im wohlverdienten Ruhestand ist, für die vielen Jahre der tollen Zusammenarbeit. Ein großes Dankeschön gebührt aber auch Ihnen, unseren Leserinnen und Lesern, die uns in den vergangenen fünfzehn Jahren immer wieder auf Fehler hingewiesen und Tipps zur weiteren Verbesserung des Kompendiums gegeben haben.

Wir sind uns sicher, dass die Bibliothek der Mediengestaltung eine zeitgemäße Fortsetzung des Kompendiums darstellt. Ihnen, unseren Leserinnen und Lesern, wünschen wir ein gutes Gelingen Ihrer Ausbildung, Ihrer Weiterbildung oder Ihres Studiums der Mediengestaltung und nicht zuletzt viel Spaß bei der Lektüre.

Heidelberg, im Frühjahr 2017
Peter Bühler
Patrick Schlaich
Dominik Sinner

**Bibliothek der Medien-
gestaltung**
Titel und
Erscheinungsjahr

1 Fotos

2

1.1	**Sie fotografieren!**	3
1.2	**Bildgestaltung**	4
1.2.1	Motiv	4
1.2.2	Bildformat	5
1.2.3	Bildaufbau	6
1.2.4	Bildlinien	8
1.2.5	Bildebene	9
1.2.6	Perspektive	9
1.2.7	Licht und Beleuchtung	10
1.2.8	Schärfentiefe	14
1.3	**Digitales Bild**	15
1.3.1	Pixel	15
1.3.2	Farbwerte	16
1.3.3	Weißabgleich	17
1.3.4	ISO-Wert	18
1.3.5	Histogramm	19
1.3.6	Dateiformat	21
1.3.7	Bildfehler	22
1.4	**Aufgaben**	24

2 Kameras

26

2.1	**Kameratypen**	26
2.1.1	Kompaktkamera	26
2.1.2	Bridgekamera	27
2.1.3	Systemkamera	27
2.1.4	Spiegelreflexkamera	28
2.2	**Sensoren**	30
2.2.1	Bayer-Matrix	30
2.2.2	Sensortypen	31
2.2.3	Sensorreinigung	31
2.3	**Kamerafunktionen**	32
2.3.1	Bildstabilisator	32
2.3.2	Autofokus	32
2.4	**Kameravergleich – technische Daten**	33
2.5	**Objektive**	35
2.5.1	Bildwinkel	36
2.5.2	Lichtstärke – relative Öffnung	36
2.5.3	Blende	37

2.5.4 Schärfentiefe ... 37

2.6 **Smartphone- und Tabletkameras** ... **39**
2.6.1 Kamera .. 39
2.6.2 Kamera-App .. 41

2.7 **Aufgaben** .. **43**

3 Optik 44

3.1 **Das Wesen des Lichts** ... **45**
3.1.1 Was ist Licht? .. 45
3.1.2 Lichtentstehung .. 45
3.1.3 Welle-Teilchen-Dualismus .. 45
3.1.4 Sehen .. 46

3.2 **Wellenoptik** .. **47**
3.2.1 Wellenlänge .. 47
3.2.2 Amplitude .. 47
3.2.3 Polarisation ... 47
3.2.4 Interferenz .. 48
3.2.5 Beugung (Diffraktion) ... 48

3.3 **Strahlenoptik – geometrische Optik** .. **49**
3.3.1 Reflexion und Remission ... 49
3.3.2 Brechung (Refraktion) ... 49
3.3.3 Totalreflexion .. 50
3.3.4 Dispersion ... 50
3.3.5 Streuung ... 50

3.4 **Lichttechnik** ... **51**
3.4.1 Lichttechnische Grundgrößen ... 51
3.4.2 Fotometrisches Entfernungsgesetz ... 51

3.5 **Linsen** .. **52**
3.5.1 Linsenformen ... 52
3.5.2 Linsenfehler ... 53
3.5.3 Bildkonstruktion ... 54

3.6 **Aufgaben** .. **56**

4 Farbmanagement 58

4.1 **Lichtfarben** ... **58**
4.1.1 Farbbalance – Weißabgleich .. 58

4.1.2	Farbtemperatur	59
4.1.3	RGB-System	60
4.2	**Prozessunabhängige Farbsysteme**	**62**
4.2.1	CIE-Normvalenzsystem	62
4.2.2	CIELAB-System	63
4.2.3	Farbprofile	63
4.2.4	Arbeitsfarbraum	64
4.1	**Monitor kalibrieren**	**66**
4.2	**Aufgaben**	**70**

5 Scans 72

5.1	**Vorlagen**	**72**
5.1.1	Vorlagenarten	72
5.1.2	Fachbegriffe	73
5.2	**Scanner**	**74**
5.2.1	Scanprinzip	74
5.2.2	Flachbettscanner	75
5.3	**Halbtonvorlagen scannen**	**76**
5.4	**Strichvorlagen scannen**	**80**
5.5	**Scan-App**	**81**
5.6	**Aufgaben**	**82**

6 Anhang 84

6.1	**Lösungen**	**84**
6.1.1	Fotos	84
6.1.2	Kameras	85
6.1.3	Optik	86
6.1.4	Farbmanagement	88
6.1.5	Scans	89
6.2	**Links und Literatur**	**91**
6.3	**Abbildungen**	**92**
6.4	**Index**	**94**

1.1 Sie fotografieren!

Ihre Kamera macht ganz tolle Bilder, Sie haben die beste Kamera. Tatsächlich? Natürlich ist die Kamera nicht unwichtig, aber die Entscheidung, welches Motiv in welchem Format, mit welcher Brennweite und Kameraeinstellung fotografiert wird, trifft nicht die Kamera, sondern treffen Sie als Fotograf. Sie drücken auf den Auslöser.

Bildaussage

Bilder sind ein wichtiges Element der visuellen Kommunikation. Deshalb soll ein Bild im Digital- oder Printmedium nicht mehr als 1000 Worte sagen, sondern genau Ihre Botschaft kommunizieren. Definieren Sie deshalb vor der Aufnahme bzw. der Auswahl eines Bildes Ihre Kommunikationsziele.

Fragen zur Bildaussage

- Welchen Aussagewunsch habe ich, was möchte ich zeigen?
- Was zeigt mein Bild?
- Erzählt mein Bild eine Geschichte?
- Versteht diese Geschichte auch der Betrachter?
- Ist die Bildaussage gültig und wahrhaftig?
- Hat das Bild für mein Thema Relevanz?

Making of…

Setzen Sie einen Auftrag oder eine eigene Idee fotografisch um.

1 Formulieren Sie zu einer Aufnahme die Bildaussage.

2 Fotografieren Sie Ihr Motiv.

3 Drucken Sie das Bild aus und kleben Sie es in den Rahmen (124 mm x 74 mm) ein.

4 Betrachten und beurteilen Sie das Bild hinsichtlich der Bildaussage und der Bildgestaltung.

1.2 Bildgestaltung

1.2.1 Motiv

Die Auswahl des Motivs ist automatisch auch eine Festlegung auf einen Bildausschnitt. Auch eine Panoramaaufnahme in der Totalen zeigt immer nur einen kleinen Teil der Welt. Konzentrieren Sie sich deshalb auf das Wesentliche. Gehen Sie nah ran. Zeigen Sie die Stimmung, die Atmosphäre, die relevanten Inhalte des Motivs.

Andreas Feininger schreibt in seinem Buch *Große Fotolehre* dazu: „Jede Fotografie ist eine Übersetzung der Wirklichkeit in die Form eines Bildes. Und ähnlich wie eine Übersetzung von einer Sprache in die andere kann die visuelle Übersetzung der Wirklichkeit in die »Bildsprache« der Fotografie auf zwei grundlegend verschiedene Arten vorgenommen werden: buchstäblich und frei.“

Der zweite wichtige Aspekt bei der Bildgestaltung ist, dass ein Bild nie für sich alleine steht. Es steht als Teil des Mediums in einem bestimmten Kontext. Die Bildaussage hat immer eine Wechselwirkung mit den anderen Bildern, mit der Textaussage und der Stellung im Layout der Seite.

Making of ...

Für das jährlich stattfindende Drachenfest soll ein Werbeflyer mit Bildern erstellt werden.

1 Wählen Sie aus den Fotos passende Bilder aus.

2 Begründen Sie Ihre Auswahl hinsichtlich Bildaussage und Bildgestaltung.

Bildauswahl
zum Thema Drachenfest

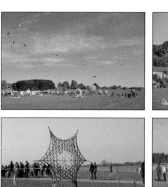
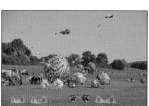

4

1.2.2 Bildformat

Das Bildformat in der Digitalfotografie wird durch das Aufnahmeformat der Kamera vorgegeben. Spiegelreflexkameras, Bridge-, Kompakt- und Systemkameras und natürlich Smartphones und Tablets haben alle unterschiedliche Aufnahmeformate. In den Kameraeinstellungen können Sie meist zwischen verschiedenen Seitenverhältnissen und Pixelmaßen wählen.

Formatlage

Querformat und Hochformat werden in der Medienproduktion häufig mit den Begriffen *Landscape* (engl. Landschaft) und *Portrait* (engl. Porträt) bezeichnet. Tatsächlich werden diese Formatlagen oft für diese Motive verwendet. Welche Formatlage Sie für Ihre Aufnahmen wählen, hängt natürlich in erster Linie vom Motiv und, falls schon bekannt, auch vom Layout des Digital- oder Printmediums ab. Durch die Bauart und Handhabung bedingt, werden mit Digitalkameras meist Querformataufnahmen gemacht. Aufnahmen mit Smartphones sind dagegen meist im Hochformat. Das Quadrat als Bildformat löst sich gestalterisch von der

Ausrichtung des Motivs. Durch die Gleichseitigkeit der Bildkanten ergibt sich ein harmonisches Gleichgewicht. Sie erzielen eine optische Spannung nur durch die Komposition der Bildelemente im Format.

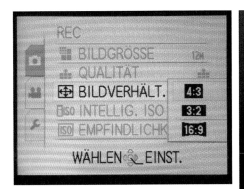

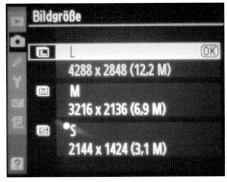

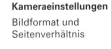

Kameraeinstellungen
Bildformat und Seitenverhältnis

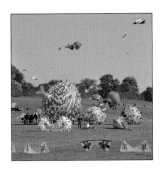

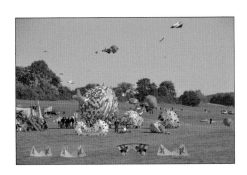

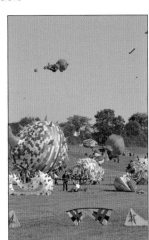

1.2.3 Bildaufbau

Ein Bild ist immer ein Ausschnitt aus der Wirklichkeit. Auch die Totale umfasst nicht das gesamte Blickfeld. Sie ermöglicht zwar einen Überblick, bietet aber wenig Orientierung. Durch die Wahl des Bildausschnitts fokussieren Sie den Blick des Betrachters auf das Wesentliche.

Das Hauptmotiv ist Mittelpunkt des Interesses und Blickfang für den Betrachter. Es sollte aber nicht in der Mitte des Bildes stehen. Zentriert ausgerichtete Motive wirken meist langweilig und spannungsarm. Ausgehend vom Format und Seitenverhältnis des Bildes gibt es verschiedene geometrische

Richtlinien zum Bildaufbau. Zwei möchten wir Ihnen hier vorstellen.

Goldener Schnitt

Der Goldene Schnitt findet sich als harmonische Proportion in vielen Bau- und Kunstwerken, aber auch in der Natur. Er erfüllt für die Mehrzahl der Betrachter die Forderung nach Harmonie und Ästhetik bei der Gliederung von Gebäuden, Objekten und Flächen.

Die Proportionsregel des Goldenen Schnitts lautet: Bei Teilung einer Strecke verhält sich der kleinere Teil zum größeren wie der größere Teil zur Gesamtlänge der Strecke. Zur Anwendung in der Praxis wurde daraus die gerundete Zahlenreihe 3 : 5, 5 : 8, 8 : 13, 13 : 21 usw. abgeleitet.

Für den Bildaufbau in der Fotografie bedeutet dies, dass Sie das Hauptmotiv bei der Aufnahme im Schnittpunkt der Teilungslinien des Bildformats positionieren. Aus der proportionalen Flächenaufteilung nach dem Goldenen Schnitt ergeben sich vier mögliche Schnittpunkte. Welchen der vier Schnittpunkte Sie als Schwerpunkt für Ihre Bildgestaltung wählen, ist von der Anordnung der Motivelemente abhängig.

Bildaufbau nach dem Goldenen Schnitt

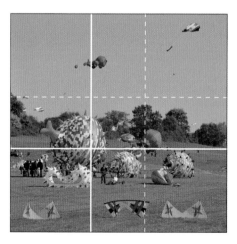

6

Drittel-Regel

Die Drittel-Regel ist eine vereinfachte Umsetzung der Gestaltungsregel des Goldenen Schnitts. Die Horizontale und die Vertikale des Bildes werden jeweils in drei gleich große Bereiche aufgeteilt. Sie erhalten durch die Teilung neun Bildbereiche mit dem Seitenverhältnis des Gesamtformats. Bei vielen Digitalkameras können Sie das Raster der Drittel-Regel im Display einblenden. Dies erleichtert es Ihnen schon bei der Aufnahme, den Bildaufbau zu strukturieren.

Gestaltungsgrundsätze der Flächengestaltung
• Der gestalterische Horizont liegt auf einer der beiden horizontalen Linien.
• Der Blickpunkt des Hauptmotivs wird auf einem der Linienschnittpunkte positioniert.

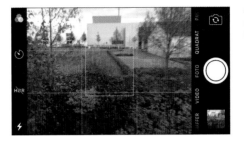

Smartphone-Kamera mit eingeblendetem Drittel-Regelraster

Making of ...

Der Bildaufbau orientiert sich an geometrischen Richtlinien.

1 Analysieren und beurteilen Sie die Fotos hinsichtlich Bildaufbau und Bildausschnitt.

2 Zeichnen Sie die proportionalen Hilfslinien ein.

3 Machen Sie eigene Aufnahmen. Orientieren Sie sich beim Bildaufbau am Goldenen Schnitt oder der Drittel-Regel.

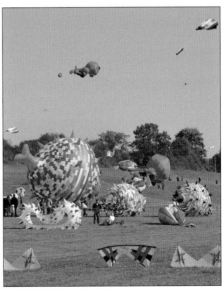

7

1.2.4 Bildlinien

Unser Blick in die Welt orientiert sich an Linien. Wir folgen mit unserem Blick sichtbaren oder auch gedachten Linien. Linien gliedern und strukturieren unser Blickfeld, sie trennen oder verbinden Elemente und Bereiche. Die Richtung und der Verlauf einer Linie erzeugt beim Betrachter bestimmte Assoziationen, die wir in der Bildgestaltung bewusst einsetzen.

Linienführung
- *Horizontale Linien* – der Blick folgt der Linie in Leserichtung, die Linien gliedern das Bild in der Vertikalen, sie wirken ruhig und eher statisch.

- *Vertikale Linien* – der Blick folgt der Linie von oben nach unten, die Linien gliedern das Bild in der Horizontalen, sie wirken ruhig, stoppen den Blick.

- *Diagonale Linien* – der Blick folgt der Linie in Leserichtung, von links unten nach rechts oben verlaufende Linien wirken aufsteigend, von links oben nach rechts unten verlaufende Linien wirken absteigend oder fallend, diagonale Linien wirken dynamisch, verbindend, visualisieren Bewegung.

Making of ...

Linien führen den Betrachter durch das Bild.

1 Analysieren und beurteilen Sie die Fotos hinsichtlich Bildaufbau und Linienführung.

2 Zeichnen Sie die blickführenden Hilfslinien ein.

3 Machen Sie eigene Aufnahmen. Setzen Sie blickführende Linien bewusst als Gestaltungsmittel ein. Begründen Sie Bildaufbau und Linienführung hinsichtlich der Bildaussage.

1.2.5 Bildebene

Wir haben Linien als Gestaltungsmittel kennengelernt. Die Gliederung eines Bildes in verschiedene Ebenen unterstützt ebenfalls die Bildwirkung. Die klassische Unterteilung in die drei Bildebenen Vordergrund, Hauptmotiv und Hintergrund erzeugt die Tiefen- bzw. Raumwirkung im Bild. Achten Sie bei der Gewichtung der einzelnen Bildebenen auf die Wertigkeit der Elemente.

Die gestalterische Gliederung in Bildebenen beruht auf dem Gestaltgesetz der Figur-Grund-Trennung. Das bedeutet, dass die Bildebenen durch Abgrenzung der Flächen in ihrer Form und/oder Farbe klar voneinander unterscheidbar sind. Eine Darstellung der Gestaltgesetze und der Grundlagen der visuellen Wahrnehmung finden Sie im Band *Visuelle Kommunikation* der *Bibliothek der Mediengestaltung*.

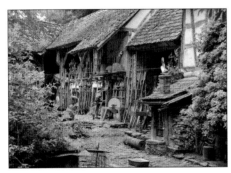

Bildebenen
Vordergrund: Büsche links und rechts am Bildrand, Schale am unteren Bildrand
Hauptmotiv: niederer Anbau bis hinter dem Schleifstein
Hintergrund: hintere Dachfläche und Bäume hinter dem Gebäude

Making of ...

Bildebenen geben einem Bild Tiefe und Räumlichkeit.

1 Analysieren und beurteilen Sie die Fotos dieses Kapitels hinsichtlich Bildaufbau und Raumwirkung.

2 Machen Sie eigene Aufnahmen. Setzen Sie Bildebenen bewusst als Gestaltungsmittel ein.

1.2.6 Perspektive

Perspektive ist nach Duden die „den Eindruck des Räumlichen hervorrufende Form der (ebenen) Abbildung, der Ansicht von räumlichen Verhältnissen, bei der Parallelen, die in die Tiefe des Raums gerichtet sind, verkürzt werden und in einem Punkt zusammenlaufen" und „Betrachtungsweise oder -möglichkeit von einem bestimmten Standpunkt aus; Sicht, Blickwinkel". Die Perspektive in der Fotografie ist der Blick durch die Kamera auf das Motiv. Sie wird durch den Aufnahmestandort bestimmt.

Perspektivarten
- *Zentralperspektive* – der Aufnahmestandpunkt und das Motiv befinden sich auf derselben Höhe, entspricht der Einpunkt- und Zweipunktperspektive.

Zentralperspektive

- *Froschperspektive* – der Aufnahme-
standort ist wesentlich tiefer als das
Motiv, erzeugt bei hohen Gebäuden
stürzende Senkrechte, entspricht der
Dreipunktperspektive.

- *Vogelperspektive* – der Aufnahme-
standort liegt deutlich oberhalb des
Motivs, entspricht der Dreipunktper-
spektive.

Making of ...

Eine andere Perspektive verändert die
Bildaussage.

1 Analysieren und beurteilen Sie die
Fotos dieses Kapitels hinsichtlich
Kamerastandort und Perspektive.

2 Fotografieren Sie aus unterschied-
lichen Perspektiven, variieren Sie
den Aufnamestandort. Begründen
Sie Ihre Bildgestaltung hinsichtlich
der Bildaussage.

1.2.7 Licht und Beleuchtung

Bei der fotografischen Aufnahme wer-
den die Bildinformationen des Motivs
durch Licht auf dem Sensor in der Di-
gitalkamera aufgezeichnet. Die Kamera
nimmt das Licht anders auf, als wir es
wahrnehmen. Unser Gehirn korrigiert
das Gesehene und gleicht die Informa-
tionen z. B. mit unseren Erfahrungen
ab. So nehmen wir weißes Papier auch
unter leicht gelblichem Licht als weiß
wahr. Unsere Kamera dagegen sieht
das Papier gelblich und nimmt es so
auf. Beim Betrachten der Aufnahme
wiederum sehen wir dann ebenfalls ein
gelbliches Papier, weil wir davon aus-
gehen, dass die Farbe der Beleuchtung
bei der Aufnahme weiß war.

Weißes Papier
aufgenommen unter gelblichem Licht

In der Fotografie müssen Sie deshalb
die technische und die gestalterische
Seite des Lichts beachten. Die tech-
nischen Aspekte werden wir in den
Kapiteln *Optik* und *Farbmanagement*
behandeln. Für die gestalterische Arbeit
mit Licht finden Sie hier verschiedene
Beispiele und Anregungen.

Natürliches Licht
Bei allen Außenaufnahmen haben wir
natürliches Licht. Die Sonne ist die
wichtigste und schönste natürliche
Lichtquelle. Das Sonnenlicht ist aber
nicht immer gleich. Im Tagesverlauf

10

verändert sich die Position der Sonne, die Helligkeit, die Farbigkeit des Lichts, denken Sie an das warme Licht des Morgen- oder des Abendrots.

Vor dem Gewitter

Künstliches Licht

Bei Aufnahmen von Innenräumen ist fast immer künstliches Licht zur Beleuchtung notwendig. Man spricht dabei oft nicht von Beleuchtung, sondern von Ausleuchtung. Ausleuchtung bedeutet, dass Sie das Motiv mit verschiedenen Lichtquellen und Aufhellern optimal beleuchten. Es stehen dazu eine ganze Reihe von Lichtquellen zur Verfügung. Dauerlicht für Videoaufnahmen, Dauerlicht und/oder Blitzlicht in der Fotografie. Wir unterscheiden auch zwischen Flächenlicht und Punktlicht.

Aufnahmeplatz mit künstlichem Licht

Mischlicht

Aufnahmen mit Kunstlicht bedeutet fast immer Mischlicht. Bei Innenaufnahmen haben Sie zusätzlich die Raumbeleuchtung und/oder mehrere Lichtquellen. In Außenaufnahmen konkurriert immer die natürliche Beleuchtung der Sonne mit dem Kunstlicht.

Mischlicht

Richtung der Beleuchtung

Die Richtung der Beleuchtung bestimmt Licht und Schatten im Motiv. Licht und Schatten beeinflussen ganz wesentlich die Bildwirkung. Die Räumlichkeit einer Aufnahme, aber auch die Bildstimmungen, romantisch, bedrohlich usw., werden durch Licht und Schatten gestaltet. Bei Außenaufnahmen ohne Kunstlicht können Sie die Richtung der Beleuchtung nur durch Wechsel des Kamerastandortes verändern. Oft reicht schon eine kleine Veränderung, um den Lichteinfall, und damit die Wirkung von Licht und Schatten, zu optimieren.

Frontlicht

Frontlicht oder Vorderlicht strahlt in der Achse der Kamera auf das Motiv. Das frontal auftreffende Licht wirft keine Schatten, das Motiv wirkt dadurch flach. Sie sollten den Standort wechseln, damit das Licht von der Seite kommt, oder zusätzlich mit einem seitlichen Führungslicht Akzente setzen.

11

Seitenlicht

Die Beleuchtung des Aufnahmeobjekts von der Seite ist die klassische Lichtrichtung. Der seitliche Lichteinfall bewirkt ausgeprägte Licht- und Schattenbereiche. Dadurch erzielen Sie eine Verbesserung der Raumwirkung und Körperlichkeit des Aufnahmegegenstands in Ihrer Aufnahme.

Seitenlicht

Gegenlicht

Üblicherweise steht die Sonne hinter der Kamera. Bei der Gegenlichtaufnahme befindet sich die Sonne hinter dem Aufnahmeobjekt. Dies kann zu Lichtsäumen um den Schattenriss des Motivs führen. Spezielle Effekte können Sie durch Ausleuchtung des Objekts mit Aufheller oder durch den Einsatz eines Aufhellblitzes erzielen.

Gegenlicht

Blitzlicht

Digitalkameras haben, ebenso wie Smartphones und Tablets, fast alle eingebaute Blitzgeräte. Fotografieren mit Blitz bedeutet deshalb in den meisten Situationen fotografieren mit dem eingebauten Blitz.

Die Arbeit mit aufwendigen Studioblitzsystemen im Fotostudio oder auch in freien Aufnahmesituationen ist damit nicht vergleichbar. Sie haben dort die Möglichkeit, mit aufeinander abgestimmten Blitzeinrichtungen aus unterschiedlichen Richtungen und Leuchtflächen die Lichtsituation bei der Aufnahme detailliert zu steuern. Aber auch bei der Arbeit mit dem eingebauten Blitz Ihrer Digtialkamera können Sie die Wirkung des Blitzlichts bei der Aufnahme gezielt verändern. Beim Fotografieren mit der Programmautomatik *P* steuert die Kamera die Lichtleistung des Blitzes. Das Ergebnis ist meist eine flache kontrastarme Aufnahme mit harten Schatten. Durch manuelle Veränderung der Blende und Belichtungszeit im Einstellungsmodus *M* und/oder des ISO-Wertes variieren Sie die Balance zwischen natürlichem Licht und Blitzlicht.

Making of ...

Licht ist das Medium der Fotografie.

1 Analysieren und beurteilen Sie die Fotos dieses Kapitels hinsichtlich Beleuchtung und Bildwirkung.

2 Fotografieren Sie in unterschiedlichen Beleuchtungsstituationen. Variieren Sie den Aufnahmestandort. Mit dem Wechsel der Perspektive verändert sich automatisch auch die Beleuchtung und damit die Bildwirkung.

Brennweite 200 mm

Ohne Blitz
Blende 7,1 – Belichtungszeit 2 – ISO 200

Mit Blitz
Blende 7,1 – Belichtungszeit 1/60 – ISO 200

Ohne Blitz
Blende 7,1 – Belichtungszeit 1/2 – ISO 200

Mit Blitz
Blende 5,6 – Belichtungszeit 1/2 – ISO 200

Brennweite 50 mm

Mit Blitz
Blende 4,5 – Belichtungszeit 1/60 – ISO 200

Ohne Blitz
Blende 4,5 – Belichtungszeit 1/8 – ISO 200

1.2.8 Schärfentiefe

Mit Schärfentiefe wird der Bereich einer Aufnahme bezeichnet, der vom Betrachter vor und hinter der scharfgestellten Einstellungsebene noch als scharf wahrgenommen wird. Die Schärfentiefe einer Aufnahme ist von der Blende, der Brennweite und der Entfernung zum Aufnahmeobjekt abhängig.

- *Blende*
 Je kleiner die Blendenöffnung, d.h. je größer die Blendenzahl, desto größer ist die Schärfentiefe.
- *Brennweite*
 Je kürzer die Brennweite, desto größer ist die Schärfentiefe.
- *Aufnahmeabstand*
 Je kürzer der Aufnahmeabstand, desto geringer ist die Schärfentiefe.

Boke oder Bokeh [jap.]:
verwirrt, unscharf, verschwommen

Bokeh
Motivbereiche, die außerhalb des Schärfentiefebereichs liegen, werden in der Aufnahme unscharf abgebildet. Man bezeichnet die verschiedenen ästhetischen Möglichkeiten des fotografischen Gestaltungsmittels der Unschärfe mit dem japanischen Begriff Bokeh.

Brennweite 4 mm – Blende 2,4

Brennweite 18 mm – Blende 8

Brennweite 200 mm – Blende 5,6

Brennweite 72 mm – Blende 4,7

1.3 Digitales Bild

1.3.1 Pixel

Bei der Aufnahme wird die analoge Bildinformation in der Kamera vom Sensor erfasst und anschließend digitalisiert. Dabei wird die Bildinformation in einzelne Bildelemente, sogenannte Picture Elements oder kurz Pixel, aufgeteilt. Je nach eingestellter Bildgröße werden intern aus mehreren Sensorinformationen die Bildinformationen einem Pixel zugerechnet.

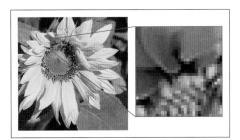

Pixel

Pixel ist ein Kunstwort, zusammengesetzt aus den beiden englischen Wörtern „picture" und „element". Ein Pixel beschreibt die kleinste Flächeneinheit eines digitalisierten Bildes.

Pixelmaß

Mit dem Pixelmaß wird die Breite und Höhe eines digitalen Bildes in Pixel angegeben. Das Pixelmaß und die geometrische Größe eines Pixels sind von der Auflösung unabhängig. Die Gesamtzahl der Pixel eines Bildes ist das Produkt aus Breite mal Höhe. Sie wird in Megapixel angegeben.

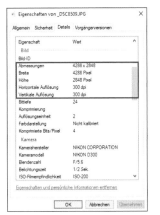

Kameramenü

Bildgröße als Pixelmaß

Auflösung

Die Zahl der Pixel einer Aufnahme in Beziehung zu einer Streckeneinheit ergibt die Auflösung des Bildes. Die Auflösung ist linear, d.h., sie ist immer auf eine Strecke bezogen:
- ppi, Pixel/Inch bzw. Pixel/Zoll
- ppcm, px/cm, Pixel/Zentimeter

Pixelzahl und Dateigröße

Wie viele Pixel braucht ein digitales Bild? Auf diese Frage gibt es keine eindeutige Antwort. Es kommt darauf an, was Sie mit dem Bild machen möchten. Die Kamerahersteller überbieten sich mit immer höheren Megapixelzahlen. Eine höhere Zahl von Pixeln führt aber

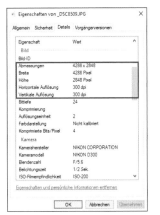

Bildeigenschaften

Aufnahmen aus verschiedenen Kameras

nicht automatisch zu einer besseren Bildqualität. Im Gegenteil, immer voller gepackte Sensoren bei gleichbleibender geometrischer Sensorgröße zeigen deutlich mehr Bildfehler wie Blooming oder Rauschen. Die Qualität der Signalverarbeitung in der Kamera und nicht zuletzt die Güte der Optik beeinflussen ebenfalls die Bildqualität entscheidend.

Pixel brauchen Zeit und Platz
Die Signalverarbeitung und Speicherung der Aufnahme in der Kamera brauchen natürlich umso mehr Zeit, je mehr Informationen (sprich Pixel) verarbeitet werden müssen. Ihre Kamera braucht dadurch länger, bis sie zur nächsten Aufnahme bereit ist.

Der zweite Aspekt, dass große Bilder mehr Speicherplatz benötigen, hat heute bei der Kapazität der Speicherkarten weniger Bedeutung.

Digitalfotografie als Papierbild
Bei der Ausgabe als Papierbild wird meist nicht die Auflösung, sondern das notwendige Pixelmaß für eine bestimmte Bildgröße angegeben. Die Tabelle gibt Ihnen Richtwerte für die Ausgabe der Digitalbilder als Fotografien über einen digitalen Bilderservice.

Bildgröße (cm)	Pixelmaß (Px)	Megapixel
9 x 13	900 x 630	0,6
10 x 15	1080 x 720	0,8
13 x 18	1260 x 900	1,1
15 x 20	1440 x 1080	1,6
20 x 30	2160 x 1440	3,1
30 x 45	3240 x 2160	7,0
40 x 60	4320 x 2880	12,4
50 x 75	5400 x 3600	19,4

Druckausgabe
Im Druck sind die Formate frei wählbar. Es ist deshalb üblich, hier nicht das Pixelmaß, sondern die Bildauflösung

anzugeben. Durch eine einfache Multiplikation können Sie dann das Pixelmaß errechnen, um zu überprüfen, ob die Datei geeignet ist.

Druckverfahren	Auflösung		
	Druckausgabe		Digitalfoto
Offsetdruck	48 L/cm	120 lpi	240 ppi
	60 L/cm	150 lpi	300 ppi
	70 L/cm	175 lpi	350 ppi
Inkjet	720 dpi		150 ppi
Laser	600 dpi		150 ppi

Bildauflösung für die Druckausgabe

Ausschnittvergrößerung
Eine Ausschnittvergrößerung ist nur möglich, wenn Ihr Ausgangsbild für den gewünschten Ausschnitt genügend Pixel zur Verfügung hat. Alle Vergrößerungen über Interpolation führen zu Qualitätsverlusten.

1.3.2 Farbwerte

Farbmodus
Digitale Fotografien sind RGB-Bilder. Die Farbinformation des Motivs wurde von den für die drei additiven Grundfarben empfindlichen Sensorelementen in die drei Teilfarbinformationen Rot, Grün und Blau aufgeteilt. Wie die Signale weiterverarbeitet werden, hängt jetzt in der Kamera vom eingestellten Dateiformat bei der Aufnahme ab:
- *JPEG und TIFF*
 Die Farbsignale werden bei der Aufnahme in den Arbeitsfarbraum der Digitalkamera konvertiert und auf 8 Bit Farbtiefe reduziert.
- *RAW*
 Die Farbsignale der drei Farbkanäle werden in der Kamera nicht in einen bestimmten Arbeitsfarbraum konvertiert. Sie werden farblich unverändert als sogenanntes digitales Negativ gespeichert.

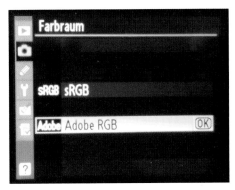

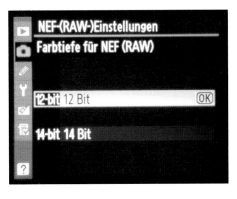

Farbtiefe, Bittiefe, Datentiefe

Mit der Farbtiefe wird die Anzahl der möglichen Ton- bzw. Farbwerte eines Pixels bezeichnet. Sie wird in Bit/Kanal oder in Bit/Pixel angegeben. Dabei gilt die Regel, dass mit n Bit 2^n Informationen bzw. Farben dargestellt werden können.

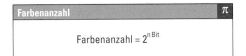

$$\text{Farbenanzahl} = 2^{n\,Bit}$$

In der Praxis werden für den Begriff Farbtiefe auch die beiden Begriffe Datentiefe und Bittiefe benutzt. Alle drei Begriffe sind synonym.

Hochwertige Digitalkameras arbeiten mit einer höheren Farbtiefe. Dies ermöglicht eine differenziertere Bearbeitung der einzelnen Ton- und Farbwertbereiche. Zur Ausgabe in Print- oder Digitalmedien werden die Dateien dann auf 8 Bit Farbtiefe reduziert.

Farbtiefe/Kanal	Anzahl der Farben
1 Bit = 2^1	2
8 Bit = 2^8	256
10 Bit = 2^{10}	1024
12 Bit = 2^{12}	4096
16 Bit = 2^{16}	65.536

Farbtiefe und mögliche Farbenzahl

1.3.3 Weißabgleich

Das menschliche Auge passt sich Farbveränderungen der Beleuchtung automatisch an. Sie empfinden weißes Druckerpapier auch unter rötlichem oder gelblichem Licht als weiß. Digitalkameras leisten diese Anpassung durch den Weißabgleich. Hierbei wird das Verhältnis von Rot, Grün und Blau, abhängig von der Beleuchtung, so gewählt, dass farblich neutrale Flächen auch in der Aufnahme farblich neutral wiedergegeben werden. Gerade bei Mischbeleuchtung, z. B. Sonnenlicht und gleichzeitiger künstlicher Beleuchtung, gelingt ein neutraler Weißabgleich nicht immer optimal. Als Grundregel gilt, dass der Weißabgleich immer

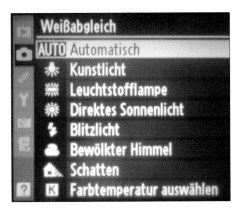

auf die Hauptbeleuchtung abgestimmt
werden sollte. Ein fehlerhafter Weiß-
abgleich führt zu einem Farbstich, d. h.
Farbverfälschungen im Bild.

Motivprogramme

Viele Kameras haben neben den
klassischen Einstellungsoptionen wie
Programmautoamtik, Blenden- und
Zeitautomatik auch verschiedene Mo-
tivprogramme. Beim Fotografieren mit
der Programmautomatik oder Motiv-
programmen werden die Einstellungen
der Blende, die Belichtungssteuerung
und der Weißabgleich sowie die Fokus-
sierung und die Signalverarbeitung von
der Kamerasteuerung übernommen.

1.3.4 ISO-Wert

In der analogen Fotografie bezeichnet
der ISO-Wert die Lichtempfindlichkeit
des Films. Je höher der ISO-Wert, umso
höher ist die Lichtempfindlichkeit. In
der Digitalkamera haben wir an der
Stelle des Films einen Sensor. Auch
hier ist der ISO-Wert das Maß für die
Lichtempfindlichkeit. Allerdings hat der
Sensor nicht wie der Film eine be-
stimmte Lichtempfindlichkeit, sondern
diese kann mit der ISO-Einstellung
gesteuert werden. Der Ausgangswert
für die Lichtempfindlichkeit ist ISO 100.
Eine Verdopplung der Lichtempfindlich-
keit bedeutet auch eine Verdopplung
des ISO-Wertes. ISO 400 bezeichnet
also eine vierfache Lichtempfindlichkeit
im Vergleich zu ISO 100.

Die Belichtung einer Aufnahme wird
im Wesentlichen durch drei Faktoren
bestimmt:

- Belichtungszeit
- Blende
- Sensorempfindlichkeit

Nun könnte man meinen, dass wir bei
Aufnahmesituationen mit wenig Licht
einfach den ISO-Wert erhöhen, um
auch hier mit kurzen Belichtungszeiten
und kleiner Blende arbeiten zu können.
Leider verschlechtert sich aber die

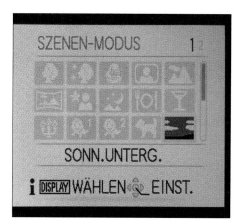

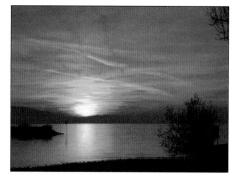

Aufnahme mit Programmautomatik

**Aufnahme mit Motivprogramm Sonnenunter-
gang**

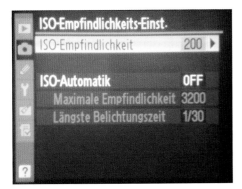

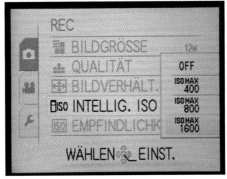

Aufnahme mit ISO 800, Blende 3.3, 1/20 Sek, ohne Blitz

Rechts: Ausschnittvergößerung

Bildqualität mit steigendem ISO-Wert. Bei vielen Kompaktkameras zeigt sich schon ab ISO 400 Bildrauschen.

- Je größer der ISO-Wert, desto heller wird das Foto, aber umso schlechter ist die Bildqualität.
- Je kleiner der ISO-Wert, desto dunkler wird das Foto, aber umso besser ist die Bildqualität.

1.3.5 Histogramm

Ein Histogramm ist die grafische Darstellung einer Häufigkeitsverteilung. In der Digitalfotografie und Bildverarbeitung zeigt das Histogramm die Verteilung und Häufigkeit der Ton- und Farbwerte einer Fotografie über den

gesamten Tonwertumfang. Es gliedert sich von den hellsten bis zu den dunkelsten Bildstellen in fünf Bereiche:

- Lichter **A**
- Vierteltöne **B**
- Mitteltöne **C**
- Dreivierteltöne **D**
- Tiefen **E**

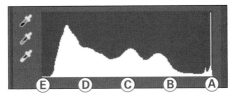

Histogramm
der Aufnahme auf dieser Seite

Histogramm im LiveView-Modus

Das Histogramm wird in der Display-vorschau der Kamera im LiveView-Modus eingeblendet. Sie können damit schon vor der Aufnahme den Tonwert-umfang und die Tonwertverteilung des Motivs beurteilen.

Histogramm
Live-View-Histo-gramm zur Kontrolle vor der Aufnahme, zusätzlich eingeblendetes Hilfsraster der Drittel-Regel

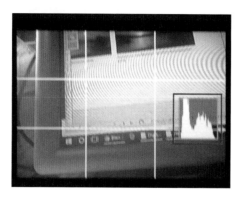

Histogramm in der Bildwiedergabe

Nach der Aufnahme können Sie die Fotografie im Kameradisplay kontrol-lieren. Das eingeblendete Histogramm zeigt die Tonwertverteilung und Quali-tät der Belichtung besser als die kleine Displaydarstellung.

Histogramm
Histogramm zur Kon-trolle der gespeicher-ten Aufnahme und weitere Belichtungs-werte

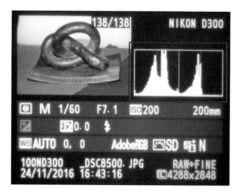

Histogramm in der Bildbearbeitung

In der Bildbearbeitung ist das Histo-gramm ebenfalls ein wichtiges Mittel, um die Tonwert- bzw. Helligkeitsver-teilung im Bild zu überprüfen und ggf. zu korrigieren. Das Histogramm ist Werkzeug in der Korrekturoption Ton-wertkorrektur z. B. in Photoshop oder wie in unserem Beispiel Teil der RAW-Entwicklung.

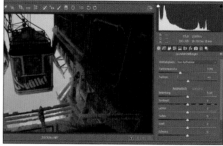

Ausgewogene Aufnahme
Tonwertverteilung über den gesamten Umfang mit Schwerpunkt in den Mitteltönen

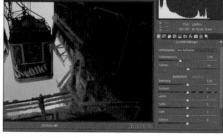

Low-Key-Aufnahme
überwiegend Dreivierteltöne und Tiefen

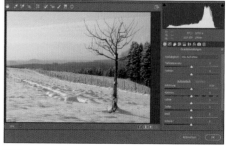

High-Key-Aufnahme
überwiegend Vierteltöne und Lichter

1.3.6 Dateiformat

Das Dateiformat beschreibt die innere logische Struktur einer Datei. Die meisten Digitalkameras erlauben es, die Bilder in verschiedenen Dateiformaten abzuspeichern. Am weitesten verbreitet sind die beiden Dateiformate JPEG und RAW. Weniger verbreitet ist das in der Printmedienproduktion übliche TIF-Format.

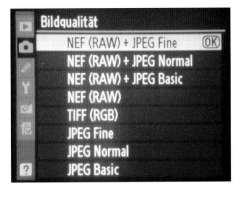

Kameramenüs
Dateiformat

JPEG

JPEG ist die Abkürzung von Joint Photographic Experts Group. Das von dieser Organisation entwickelte Dateiformat und das damit verbundene Kompressionsverfahren wird von allen Digitalkameras und Bildverarbeitungsprogrammen unterstützt.

Merkmale des JPEG-Formats bei der Speicherung in der Digitalkamera sind:
- Speicherung im RGB-Farbraum
- Farbtiefe: 8 Bit pro Farbkanal
- Speicherung von Farbprofilen
- Die JPEG-Dateierweiterung ist *.jpg, *.jpeg oder *.jpe.
- Grundsätzlich verlustbehaftete Komprimierung bei der Speicherung
- Den Grad der Komprimierung können Sie in der Kamerasoftware vor der Aufnahme oder in der Bildbearbeitungssoftware beim Abspeichern einstellen. Dabei gilt, je stärker die Bilddateien komprimiert werden, desto kleiner wird die Datei, aber umso deutlicher ist der Qualitätsverlust. Die Auswirkungen der Komprimierung sind als sogenannte Artefakte, Strukturen im Bild, sichtbar.

RAW

RAW ist keine Abkürzung, sondern steht für roh und unbearbeitet (engl. raw = roh). Bilder im RAW-Format sind natürlich auch Dreikanalbilder. Die drei Farbsignale Rot, Grün und Blau wurden aber nach der A/D-Wandlung nicht in einen Arbeitsfarbraum konvertiert. Sie enthalten die direkte Helligkeitsinformation, so wie sie von den Sensorelementen der Digitalkamera aufgenommen wurde. Damit ist jeder Kanal ein eigenes Graustufenbild, oft auch als digitales Negativ bezeichnet.

Wir beschäftigen uns im Band *Digitales Bild* ausführlich mit der RAW-Entwicklung.

Merkmale des RAW-Formats bei der Speicherung in der Digitalkamera sind:
- Es gibt keinen hersteller- und systemunabhängigen Standard, der das RAW-Format definiert.
- Die RAW-Dateierweiterung ist beispielsweise *.dng (Adobe), *.nef (Nikon) oder *.raw (Leica und Panasonic).
- Zur Bearbeitung ist ein Bildbearbeitungsprogramm mit RAW-Konverter wie z. B. Photoshop notwendig.
- RAW-Dateien sind nicht komprimiert.
- Im RAW-Format werden in der Kamera die nicht bearbeiteten und nicht interpolierten Sensordaten gespeichert
- Das RAW-Format bietet im Vergleich mit allen anderen Bilddateiformaten die größten Möglichkeiten der Bildbearbeitung und Bildkorrektur.
- RAW-Dateien sind speicherintensiv.

TIFF

TIFF, Tagged Image File Format, ist das klassische Bilddateiformat in der Printmedienproduktion. Das TIF-Format wird von einigen Digitalkameras und fast allen Bildverarbeitungsprogrammen als Speicher- und Austauschformat unterstützt.

Merkmale des TIF-Formats bei der Speicherung in der Digitalkamera sind:

- Speicherung im RGB-Farbraum
- Farbtiefe: 8 Bit oder 16 Bit pro Farbkanal
- Speicherung von Farbprofilen
- Die JPEG-Dateierweiterung ist *.tif oder *.tiff.
- Grundsätzlich verlustfreie Komprimierung

1.3.7 Bildfehler

Rauschen

Rauschen ist ein Fehler in der Informationsübertragung und Verarbeitung, der in allen elektronischen Geräten vorkommt. In der Digitalkamera tritt das Rauschen als Bildfehler auf. Das Bild erscheint krisselig mit hellen farbigen Punkten.

Elektronische Verstärker rauschen umso stärker, je geringer das zu verstärkende Signal ist. Das sogenannte Verstärkerrauschen ist deshalb in den dunklen Bildbereichen am größten. Wenn Sie an der Digitalkamera eine höhere Lichtempfindlichkeit einstellen, dann verstärkt sich das Rauschen hin zu den Mitteltönen. Der Grund liegt darin, dass ja nicht die physikalische Empfindlichkeit des Sensorelements, sondern nur die Verstärkerleistung erhöht wurde.

Bei Langzeitbelichtungen kommt zusätzlich noch das thermische Rauschen hinzu. Durch die Erwärmung des Chips füllen sich die Potenziale der einzelnen Sensorelemente nicht gleichförmig. Die verschiedenen Wellenlängen des Lichts haben einen unterschiedlichen Energiegehalt. Deshalb ist das Rauschen im Blaukanal am stärksten. Rauschen tritt vor allem bei kleinen, dicht gepackten Chips auf. Je größer der Chip und umso weiter der Mittelpunktabstand der einzelnen Sensorelemente ist, desto geringer ist das Rauschen.

Blooming

Mit dem Begriff Blooming wird beschrieben, dass Elektronen von einem Sensorelement auf ein benachbartes überlaufen. Da dies meist bei vollem Potenzial geschieht, wirkt sich dieser Effekt in den hellen Bildbereichen aus. Ein typischer Bloomingeffekt ist das Überstrahlen von Reflexen und Lichtkanten in benachbarte Bildbereiche.

Rauschen und Blooming

Farbsäume

Farbsäume entstehen durch die Interpolation und Zuordnung der drei Farbsignale zu einem Pixel. Eine Ursache der Farbverschiebung in den drei Kanälen kann das nicht optimale Kameraobjektiv sein. Da Abbildungsfehler des Objektivs vor allem im Randbereich auftreten, sind die Farbsäume dort stärker zu sehen.

Farbsäume lassen sich leider nicht mit Filtern, sondern nur mit Geduld und Geschick durch manuelle Retusche im Bildverarbeitungsprogramm entfernen.

Moiré

Moiré als Bildfehler ist Ihnen sicherlich aus dem Druck mit falscher Rasterwinkelung bekannt. Es kann im Druck aber auch zu einem sogenannten Vorlagenmoiré kommen, wenn die Vorlage eine regelmäßige Struktur hat, z.B. grober Leinenstoff, die sich mit der Rasterstruktur des Drucks überlagert. Ein Moirémuster bildet sich immer dann, wenn sich regelmäßige Strukturen in einem bestimmten Winkel überlagern. In der Digitalfotografie entsteht ein Moiré durch die Interferenz zwischen einer Motivstruktur und der Anordnungsstruktur der Elemente des Bildsensors.

Artefakte

Mit dem Begriff Artefakte werden die Bildfehler bezeichnet, die durch die verlustbehaftete Komprimierung im JPEG-Format entstehen. Je höher Sie die Komprimierung einstellen, desto stärker sind die Artefakte sichtbar.

Artefakte durch JPEG-Komprimierung

Oben:
geringe Komprimierung, hohe Qualität

Unten:
hohe Komprimierung, geringe Qualität

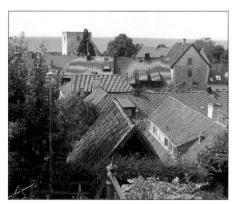

Moiré

Das Moiré entsteht durch die Interferenz der Ziegelstruktur und des Anordnungsschemas der Bildsensoren.

Farbstich – fehlerhafter Weißabgleich

Ein fehlerhafter Weißabgleich führt zu einem Farbstich, d.h. Farbverfälschungen im Bild. Die Korrektur von Farbstichen, d.h. die Neutralstellung der Farbbalance, ist in allen Bildverarbeitungsprogrammen z.B. durch die Funktionen Tonwert- und Gradationskorrektur oder bei der RAW-Entwicklung möglich.

23

1.4 Aufgaben

1 Bildgestaltung erläutern

Welchem Zweck dienen die Regeln zur
Bildgestaltung?

2 Beleuchtung, Ausleuchtung erklären

Erklären Sie folgende Begriffe:
a. Beleuchtung
b. Ausleuchtung

a.

b.

3 Beleuchtungsrichtungen kennen

Welche Wirkung haben die folgenden
zwei Beleuchtungsrichtungen auf die
Aufnahme?
a. Frontlicht
b. Seitenlicht

a.

b.

4 Histogramm kennen

Welche Bildeigenschaft wird durch ein
Histogramm visualisiert?

5 Bild durch Histogramm analysieren

Beschreiben Sie die Tonwertverteilung
und Bildcharakteristik des Bildes, zu
dem folgendes Histogramm gehört.

6 Auflösung und Farbtiefe erklären

Erklären Sie die beiden Begriffe
a. Auflösung,
b. Farbtiefe.

a.

b.

7 Artefakte erkennen

Was sind Artefakte in digitalen Bildern?

8 Störungen und Fehler in digitalen Bildern erläutern

Welche Ursachen haben die folgenden Störungen und Fehler in digitalen Fotografien?
a. Rauschen
b. Blooming
c. Farbsäume

a.

b.

c.

9 Weißabgleich kennen

Was versteht man unter Weißabgleich?

10 RAW kennen

Was bedeuten die drei Buchstaben RAW?

11 Dateiformate vergleichen

Worin unterscheiden sich Bilder im JPEG- von Bildern im RAW-Format? Nennen Sie zwei wesentliche Unterschiede.

1.

2.

12 JPEG kennen

Für was steht die Abkürzung JPEG?

13 Pixel definieren

Was ist ein Pixel?

14 Schärfentiefe kennen

Erklären Sie den Begriff Schärfentiefe.

2.1 Kameratypen

Die fotografischen Aufnahmen erfolgen in allen Kameras nach dem gleichen Grundprinzip. Das vom Motiv kommende Licht fällt durch das Objektiv auf ein lichtempfindliches Medium, um dort aufgezeichnet zu werden. In den analogen Kameras ist das Aufnahmemedium ein fotografischer Film, in den digitalen Kameras sind es elektrofotografische Sensoren.

2.1.1 Kompaktkamera

Kompaktkameras haben von allen Digitalkameras den größten Marktanteil. Sie sind, wie es der Name schon verrät, klein und kompakt gebaut. Alle Elemente wie Objektiv, Blitz und Akku sind im Gehäuse integriert. Viele kompakte Digitalkameras besitzen keine optischen Sucher, sondern nur ein LCD-Display auf der Rückseite der Kamera. Als

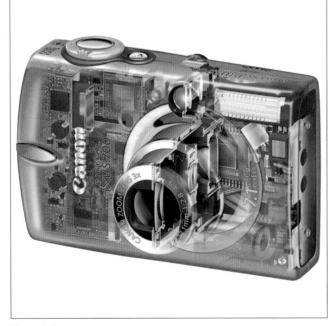

Kompaktkamera

Sensorchip sind wie bei den größeren Digitalkameras CCD-Chips eingebaut.

Das Licht fällt durch das Objektiv auf den CCD-Chip. Bei den meisten Kompaktkameras ist der Strahlengang geradlinig wie in unserer Beispielkamera. Es gibt aber auch besonders platzsparende Modelle, bei denen in sogenannten Periskopobjektiven der Strahlengang umgelenkt wird. Im Chip wird die Information erfasst und zur Voransicht an das LCD-Display auf der Kamerarückseite weitergeleitet. Nachteile dieser Technologie sind der hohe Stromverbrauch und die ungünstigen Sichtverhältnisse bei Sonneneinstrahlung auf das Display. Vorteile sind die Vorschau des Bildes vor der Aufnahme und die hohe Flexibilität im Einsatz dieser Kameras. Die Automatikfunktionen für die Steuerung der Aufnahme werden den meisten Aufnahmesituationen gerecht. Zusätzlich sind bei den meisten Kameras noch manuelle Eingriffe wie Blenden- oder Zeitsteuerung möglich.

Der Brennweitenumfang der fest eingebauten Objektive ist meist beschränkt auf den Faktor 3 oder 4. Das zusätzliche digitale Zoom ist keine wirkliche Option, da hier die Bildpixel über Interpolation nur hochgerechnet werden. Qualitativ hochwertige Aufnahmen erzielen Sie nur mit dem optischen Zoom. Mit der optischen Vergrößerung wird tatsächlich die echte und nicht die nur berechnete Bildinformation aufgezeichnet.

Durch die kompakte Bauweise sind die CCD-Chips relativ klein, dies führt dazu, dass bei einer höheren Pixelzahl des Chips die Qualität der Aufnahme z. B. durch verstärktes Blooming meist nicht besser, sondern schlechter wird. Für die üblichen Anwendungen reichen Kameras mit 6 Megapixeln völlig

aus. Investieren Sie deshalb lieber in ein besseres Objektiv mit größerem optischem Zoombereich.

Leider ist die Auslöseverzögerung bei einfachen digitalen Kompaktkameras immer noch ziemlich hoch. Grund dafür sind der meist etwas langsamere Autofokus und die interne Signalverarbeitung. Nach dem Auslösen der Aufnahme erfolgt hier erst die endgültige Signalbearbeitung in der Kamera.

2.1.2 Bridgekamera

Bridgekameras stehen technisch zwischen den digitalen Kompaktkameras und den digitalen Spiegelreflexkameras. Sie haben wie die Kompaktkameras ein fest eingebautes Objektiv. Der Zoombereich ist aber deutlich höher. Es sind Kameras mit einem 18-fachen optischen Zoom auf dem Markt. Die meisten Bridgekameras haben zwei elektronische Suchersysteme: einen kleinen elektronischen Sucher, der dem optischen Sucher einer Spiegelreflexkamera ähnelt, und den üblichen LCD-Monitor auf der Kamerarückseite. Bridgekameras haben als lichtempfindlichen Sensor CCD-Chips eingebaut. Wie bei den meisten Kompaktkameras ist der Strahlengang geradlinig. Die Anzeige des Sensorbildes wird an einen der beiden oder beide Suchersysteme weitergeleitet. Ein Vorteil des kleinen elektronischen Suchers ist der geringere Stromverbrauch und der „Augenkontakt" beim Fotografieren.

Die Qualität der Bridgekameras ist denen der digitalen Kompaktkameras meist überlegen. Beispiele sind hochwertigere Optik, kürzere Auslöseverzögerungen und mehr manuelle Gestaltungsmöglichkeiten. Durch ihre vergleichsweise kompakte Bauweise bei guter Qualität sind Bridgekameras

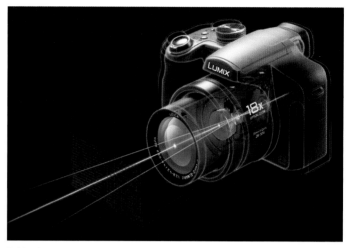

Bridgekamera

in vielen Bereichen eine echte Alternative zu den teuren und komplexen Spiegelreflexkamerasystemen.

2.1.3 Systemkamera

Systemkameras sind als Digitalkamera erst seit einigen Jahren auf dem Markt. Als Analogkamera gibt es Systemkameras schon seit den 1930er Jahren. Wie der Name schon sagt, sind Systemkameras nicht nur ein Kameragehäuse mit festverbundenem Objektiv, sondern ein Kamerasystem. Die wichtigsten Systemkomponenten sind neben dem kompakten Kameragehäuse eine Vielzahl an Wechselobjektiven und verschiedene Blitzgeräte. Systemkameras haben durch den Verzicht auf die Mechanik einer Spiegelreflexkamera eine kompakte Bauweise. Allerdings mit den bekannten Nachteilen: keinen optischen Sucher durch das Objektiv und keine Auslösung in Echtzeit. Die Auslöseverzögerung wird dadurch versucht zu minimieren, dass die Bildberechnung nicht erst beim Auslösen, sondern schon beim Berühren des Aus-

27

lösers beginnt. Die Nachteile werden aber durch die kompakte Bauweise und die Variabilität wettgemacht. Systemkameras sind ein guter Kompromiss zwischen Qualitätsanforderungen und Alltagstauglichkeit.

Alle namhaften Kamerahersteller haben Systemkameras in ihrem Programm.

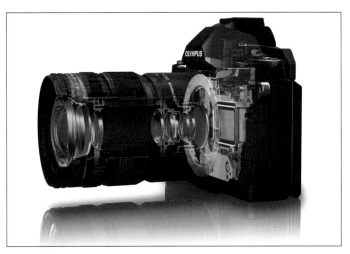

Systemkamera

Systemkamera

2.1.4 Spiegelreflexkamera

Spiegelreflexkameras arbeiten wie die Systemkameras mit Wechselobjektiven. Die Objektivsysteme der verschiedenen Hersteller umfassen vom extremen Weitwinkel- bis zum Teleobjektiv und verschiedenen Zoomobjektiven die ganze Palette. Neben dem eingebauten Blitz können Sie an allen Spiegelreflexkameras auch externe Blitzgeräte einsetzen. Die automatischen Kamerafunktionen und die manuellen Einstellmöglichkeiten zur Steuerung der Aufnahme sind vielfältiger als bei den beiden anderen Kameratypen. Spiegelreflexkameras werden auch SLR, nach dem englischen Single Lens Reflex, genannt. Oft wird die Abkürzung noch ergänzt durch ein D für digital also DSLR.

Das Suchersystem bei Spiegelreflexkameras unterscheidet sich grundsätzlich von dem der beiden anderen Kameratypen. Das Licht fällt durch das Objektiv auf einen schrägstehenden Spiegel. Von dort wird das Licht in ein Dachkantpentaprisma im oberen Teil der Kamera geleitet. Das Prisma lenkt das Licht in den optischen Sucher oben in der Mitte der Kamera. Durch die Umlenkung im Prisma erscheint dem

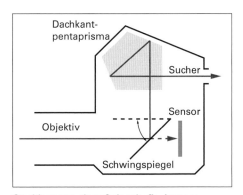

Strahlengang einer Spiegelreflexkamera

28

Betrachter das Kamerabild aufrecht und seitenrichtig. Beim Auslösen der Aufnahme klappt der Spiegel nach oben und gibt den Weg des Lichts zum Sensor frei. Mit der rein optische Vorschau sind sehr kurze Auslöseverzögerungen mit extrem kurzen Verschlusszeiten realisierbar. Ein Nachteil dieses Suchersystems ist, dass Sie keine Vorschau des vom Sensor aufgezeichneten Bildes haben.

Moderne Spiegelreflexkameras bieten mittlerweile wie die Kompakt-, Bridge- und Systemkameras die Live-View-Funktion. Dabei wird vor der Aufnahme auf dem LCD-Display auf der Kamerarückseite das vom Sensor erfasste Bild angezeigt. Sie haben dadurch aber wieder einen erhöhten Stromverbrauch und längere Auslöseverzögerungen. Standard bei allen digitalen Spiegelreflexkameras ist die Anzeige der Aufnahme nach der Aufnahme. Als optische Sensoren sind CCD- oder CMOS-Chips eingebaut.

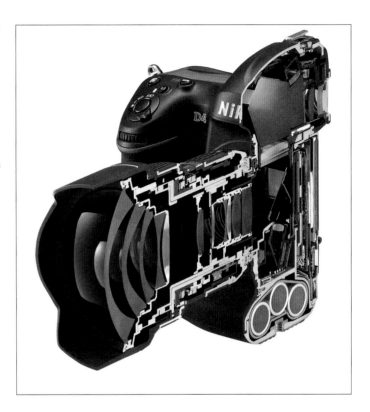

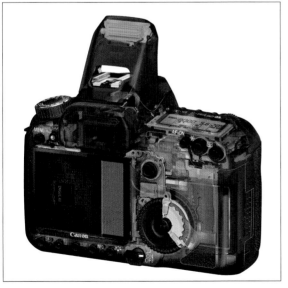

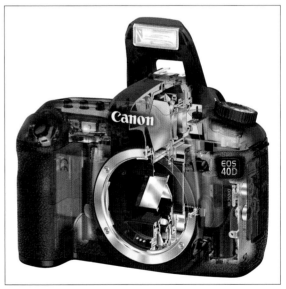

Spiegelreflexkameras

2.2 Sensoren

Digitale Kompakt-, Bridge- und Spiegel-reflexkameras sind alle sogenannte Single-Shot-Kameras. Bei der Aufnahme wird im Sensor die Farbinformation direkt in die drei Teilfarben Rot, Grün und Blau aufgeteilt. Dies geschieht wie im Scanner optisch durch Farbfilter. Im Gegensatz zu digitalen Videokameras mit drei CCD-Chips sind die digitalen Fotokameras nur mit einem Sensorchip ausgestattet.

2.2.1 Bayer-Matrix

Die in den Digitalkameras am meisten verwendete Technologie ist die Anordnung der Sensorelemente und die Signalverarbeitung nach der Bayer-Matrix. Die Anordnung der Sensorelemente wurde Mitte der 1970er Jahre von dem amerikanischen Physiker Bryce Bayer entwickelt. Entsprechend den Empfindlichkeitseigenschaften des menschlichen Auges sind 50% der Sensoren mit einer grünen, 25% mit einer roten und die restlichen 25% mit einer

blauen Filterschicht belegt. Die blauen Sensorelemente erfassen den Blauanteil, die grünen den Grünanteil und die roten den Rotanteil der Bildinformation. Durch entsprechende Softwarealgorithmen wird vom Prozessor in der Kamera aus den Teilbildern durch Interpolation ein vollständiges Bild errechnet. Für die Vorschau der Live-View-Funktion auf dem Kameradisplay wird eine schnellere, aber qualitativ weniger gute Berechnungsart verwendet. Für die endgültige Berechnung kommt dann ein aufwändiger, besserer Algorithmus zum Einsatz. Da diese Berechnung relativ viel Zeit in Anspruch nimmt, speichert die Kamera zunächst die Aufnahme in einem Zwischenspeicher und erst abschließend auf dem endgültigen Speichermedium ab.

Bei der Bildberechnung werden die Teilfarbinformationen zu einem drei-farbigen Pixel zusammengerechnet. Die durch die Interpolation zwangsläufige Weichzeichnung wird anschließend durch elektronische Scharfzeichnung wieder korrigiert. Zusätzlich ist ein Weißabgleich zwischen den drei Teilfarben noch Teil der Berechnung. Je nach gewähltem Dateiformat werden die Bilddaten zum Schluss der Berechnung wie im JPEG-Format noch komprimiert und in der Datentiefe reduziert oder wie im RAW-Format direkt abgespeichert.

Die Algorithmen zur Bildberechnung sind nicht genormt, sondern kamera- und herstellerspezifisch. Somit ist neben der Optik und mechanischen Kameratechnik die Qualität der Bildberechnung ein entscheidendes Qualitätskriterium.

Die Firma Fuji hat auf der Basis der Bayer-Matrix einen sogenannten Super-CCD-Chip entwickelt. Als lichtempfindliche Sensoren werden bei diesem Chip keine herkömmlichen quadratischen Elemente, sondern achteckige Sen-

Bayer-Matrix

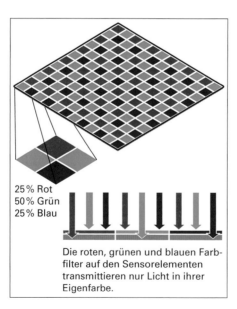

25% Rot
50% Grün
25% Blau

Die roten, grünen und blauen Farbfilter auf den Sensorelementen transmittieren nur Licht in ihrer Eigenfarbe.

soren verwendet. Diese Struktur führt laut Fuji zur Erfassung feinerer Strukturen bzw. einer besseren Auflösung.

2.2.2 Sensortypen

In den Digitalkameras werden verschiedene Sensortypen verbaut. Sie unterscheiden sich nach der Größe, der Anzahl der Pixel und der Art der Signalerfassung und -verarbeitung.

CCD-Chip

Der CCD-Chip, Charge Coupled Device, ist ein sehr häufig verwendeter lichtempfindlicher Sensorchip in Digitalkameras. Ein Element hat eine durchschnittliche Kantenlänge von $10\,\mu$. Die Sensorfläche wird seriell zeilenweise ausgelesen. Die CCD-Technologie ist preiswert, aber auch relativ langsam.

CMOS-Chip

Diese Sensoren werden vor allem in hochwertigen Digitalkameras eingebaut. Bei CMOS-Chips, Complementary Metal Oxide Semiconductor, sind die einzelnen Elemente direkt adressierbar. Dadurch kann eine schnellere Verarbeitung der Bildsignale und somit eine schnellere Bildfolge erzielt werden. Der Stromverbrauch ist ebenfalls günstiger als bei CCD-Sensoren.

Foveon X3

Die amerikanische Firma foveon geht mit ihrem Foveon X3-Chip einen ganz anderen Weg der Erfassung der Bildinformation. Analog zum mehrschichtigen Aufbau des herkömmlichen Farbfilms liegen bei diesem Chip die Farbsensoren nicht nebeneinander, sondern übereinander. Damit soll eine wesentlich höhere Auflösung und bessere Bildqualität erreicht werden. Diese Chips werden nur in einigen Kameras

der Firmen Sigma, Toshiba, Polaroid und Hanvision eingebaut.

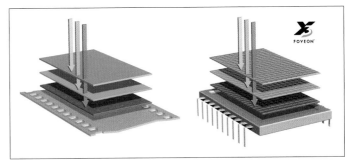

Vergleich des schematischen Aufbaus eines Farbfilms und eines Foveon X3-Chips

Sensorgrößen

Die meisten Digitalkameras haben durch ihr Chipformat einen anderen Bildwinkel als eine Kleinbildkamera und dadurch eine veränderte Objektivcharakteristik. Den entsprechenden Faktor entnehmen Sie dem Datenblatt Ihrer Kamera.

2.2.3 Sensorreinigung

Im Gegensatz zu analogen Kameras mit ständig wechselnden Filmen ist das Aufnahmemedium fest eingebaut. Bei Spiegelreflexkameras mit Wechselobjektiven ist deshalb die Reinigung des Sensors notwendig. Eine häufig eingesetzte Technik ist die Reinigung durch hochfrequente Schwingungen.

Sensorchip mit Ultraschall-Staubentfernung

2.3 Kamerafunktionen

2.3.1 Bildstabilisator

Bildstabilisatoren gehören heute zur Standardausstattung der meisten Digitalkameras. Sie sind eine nützliche Funktion, um bei längeren Belichtungszeiten oder Aufnahmen mit langen schweren Teleobjektiven auch ohne Stativ eine verwacklungsfreie Aufnahme zu erzielen.

Die Kamerahersteller haben in ihren Kamerasystemen verschiedene Technologien umgesetzt:

- *Optische Stabilisatoren*
 Kreiselsensoren, sogenannte Gyroskope, registrieren die Bewegungen der Kamera. Die Steuerelektronik des Bildstabilisators kompensiert diese Bewegungen durch Gegenbewegungen eines beweglichen Linsensystems im Objektiv.

 Ein zweites Prinzip bewegt den Sensor, um Verwacklungen auszugleichen. Der Vorteil dieses Systems ist, dass Sie keine speziellen Objektive verwenden müssen. Allerdings sind die Korrekturmöglichkeiten eingeschränkter als bei der Bildstabilisation im Objektiv.

- *Elektronische Stabilisatoren*
 Zwei kurz hintereinander automatisch aufgenommene Bilder werden verglichen und zusammengerechnet. Zusätzlich erfolgt eine elektronische Schärfung.

2.3.2 Autofokus

Autofokus zur automatischen Scharfstellung ist heute in praktisch allen Digitalkameras eine Standardfunktion. Es werden verschiedene Technologien eingesetzt. Passive Autofokussysteme nutzen das vom Motiv kommende Licht zur Schärfeanalyse und -einstellung. Aktive Systeme strahlen zur Entfernungsmessung Infrarotlicht oder auch Ultraschall aus.

Die häufigste Technik zur automatischen Schärfeeinstellung ist die Kontrastmessung. Dazu werden von der Kamerasoftware bestimmte Bildbereiche untersucht. Die Entfernungseinstellung mit dem höchsten Kontrast garantiert die optimale Schärfe. Dies kann bei kontrastarmen Motiven zu erheblichen Auslöseverzögerungen führen.

Hochwertigere Kameras bieten verschiedene Messfeldanordnungen zur detaillierten Schärfefestlegung einzelner Bildbereiche außerhalb des Bildzentrums. Mit der halbgedrückten Auslösetaste können Sie die Schärfeeinstellung speichern, um den Bildausschnitt nach der Messung noch zu verändern. Die Schärfeeinstellung bleibt bis zum Auslösen gespeichert.

Technische Daten	Nikon D4	Olympus E-PL5
Kameratyp	Spiegelreflexkamera	Systemkamera
Bildsensor	CMOS	CMOS
	36,0 x 23,9 mm	4/3" Zoll
Pixelzahl (effektiv)	16,6 Megapixel	16,1 Megapixel
Bildgröße (maximal)	4928 x 3280 Pixel	4608 x 3456 Pixel
Sucher	Optischer Prismensucher	Kein optischer Sucher
LCD-Monitor	3,2 Zoll	3 Zoll
	921000 Pixel	460000 Pixel
Objektiv	Wechselobjektive	Wechselobjektive
Verschlusszeiten	1/8000 – 30 Sekunde	1/4000 – 60 Sekunden
	Langzeitbelichtung	Langzeitbelichtung bis 30 Min
Belichtungssteuerung	Programmautomatik	Programmautomatik
	Blendenautomatik	Blendenautomatik
	Zeitautomatik	Zeitautomatik
	Manuelle Steuerung	Manuelle Steuerung
Belichtungsmessung	Matrixmessung	Mehrfeld-Messung
	Mittenbetonte Messung	Spotmessung
	Spotmessung	Messmodi
Weißabgleich	Automatik	Automatik
	Manuelle Steuerung	Manuelle Steuerung
		Modi nach Lichtsituation
Empfindlichkeit	ISO 100 – ISO 12800	ISO 200 – ISO 25600
	Automatik	Automatik
	Manuell	Manuell
Blitz	Eingebauter Blitz	Eingebauter Blitz
	Blitzschuh für externe Geräte	Blitzschuh für externe Geräte
Belichtungsreihen	9 Bilder pro Sekunde	8 Bilder pro Sekunde
	2 – 9 Aufnahmen	7 Aufnahmen
Speicherformate	RAW,	RAW
	TIFF	JPEG
	JPEG	
Speicherkarte	XQD-Card	SDHC-Card
	CF-Card	UHS-I-Card

Technische Daten	Panasonic DMC-FZ200	Canon PowerShot S120
Kameratyp	Bridgekamera	Kompaktkamera
Bildsensor	CMOS 1/2,33 Zoll	CMOS 1/1,7 Zoll
Pixelzahl (effektiv)	12,1 Megapixel	12,1 Megapixel
Bildgröße (maximal)	4000 x 3000 Pixel	4608 x 3000 Pixel
Sucher	Elektronischer Sucher 0,21 Zoll	Kein optischer Sucher
LCD-Monitor	3 Zoll 460000 Pixel	3 Zoll 922000 Pixel
Objektiv	24-fach optisches Zoom Brennweite 4,5 – 108 mm, entspricht 25 – 600 mm Klein- bildformat Lichtstärke 2,8	5-fach optisches Zoom Brennweite 5,2 – 26,0 mm, entspricht 24 – 112 mm Klein- bildformat Lichtstärke 1,8 – 5,7
Verschlusszeiten	1/4000 – 60 Sekunde Langzeitbelichtung	1/4000 – 60 Sekunden Langzeitbelichtung bis 30 Min
Belichtungssteuerung	Programmautomatik Blendenautomatik Zeitautomatik Manuelle Steuerung	Programmautomatik Blendenautomatik Zeitautomatik Manuelle Steuerung
Belichtungsmessung	Matrixmessung Mittenbetonte Messung Spotmessung	Mehrfeld-Messung Spotmessung
Weißabgleich	Automatik Manuelle Steuerung Modi nach Lichtsituation	Automatik Manuelle Steuerung Modi nach Lichtsituation
Empfindlichkeit	ISO 100 – ISO 6400 Automatik Manuell	ISO 80 – ISO 12800 Automatik Manuell
Blitz	Eingebauter Blitz Blitzschuh für externe Geräte	Eingebauter Blitz
Belichtungsreihen	12 Bilder pro Sekunde	12 Bilder pro Sekunde 5 Aufnahmen
Speicherformate	RAW, JPEG	RAW, JPEG
Speicherkarte	SD-Card, SDHC-Card SDXC-Card	SD-Card, SDHC-Card SDXC-Card

2.5　Objektive

Objektive sind gemeinsam auf einer optischen Achse zentrierte Linsen. Durch die Kombination mehrerer konvexer und konkaver Linsen aus unterschiedlichen Glasarten ist es möglich, die meisten optischen Fehler, mit denen jede Linse behaftet ist, zu korrigieren. Des Weiteren ergeben sich durch die Linsenkombination eine erhöhte Lichtstärke und unterschiedliche Brennweiten.

Vereinfacht ausgedrückt, werden bei der Objektivkonstruktion zwei Hauptebenen senkrecht zur optischen Achse für beide Seiten des Objektivs festgelegt. Brennweite, Gegenstandsweite und Bildweite werden von der nächstgelegenen Hauptebene gerechnet. Zwischen den Hauptebenen verlaufen die Strahlen idealisiert parallel. Die Gesamtbrechkraft eines Objektivs ist die Summe der Einzelbrechkräfte. Dabei wird die Brechkraft von Sammellinsen positiv und die von Zerstreuungslinsen negativ bewertet.

Die Einteilung der Objektive erfolgt nach der Brennweite in Weitwinkel-, Normal- und Teleobjektive. Ein besonderer Typ sind die Zoomobjektive mit variabler Brennweite. Ihr Brennweitenumfang kann vom Weitwinkel über den Normalbereich bis in den Telebereich reichen.

Durch die Brennweite eines Objektivs werden verschiedene fotografische Parameter festgelegt:

- Bildgröße
- Abbildungsmaßstab
- Bildwinkel
- Entfernung des Aufnahmestandortes vom Aufnahmegegenstand
- Raumwirkung
- Schärfentiefebereich

Normalobjektiv
Brennweite 50 mm
Lichtstärke 1:1,4

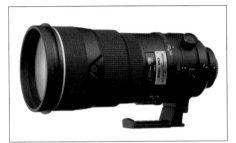

Teleobjektiv
Brennweite 300 mm
Lichtstärke 1:2,8

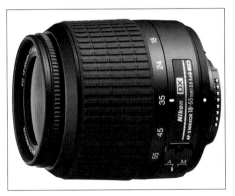

Zoomobjektiv
Brennweite 18 bis
55 mm
Lichtstärke 1:3,5 bis
5,6

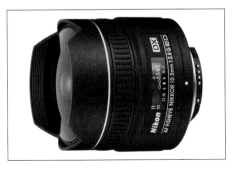

Weitwinkelobjektiv
Fisheyeobjektiv
Brennweite 10,5 mm
Lichtstärke 1:2,8

2.5.1 Bildwinkel

Der Bildwinkel bestimmt den Bildausschnitt der Abbildung. Er wird durch die Lichtstrahlen begrenzt, die am Rand des Objektivs gerade noch zu einer Abbildung führen. Bei gegebenem Aufnahmeformat hat ein Objektiv mit einer kurzen Brennweite einen größeren Bildwinkel als ein langbrennweitiges Objektiv. Objektiv und Kamera müssen aufeinander abgestimmt sein. Nur so

Strahlengang durch ein Objektiv

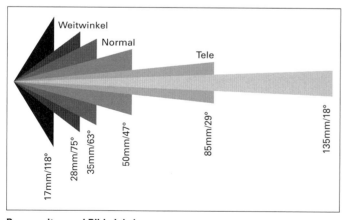

Brennweiten und Bildwinkel
Vollformatsensor

erhalten Sie eine optimale, bis zu den Bildrändern hin scharfe Abbildung.

Crop-Faktor
Die Größe des Bildsensors beeinflusst wesentlich die Qualität der Aufnahme. In den meisten Digitalkameras sind die Sensorchips kleiner als das sogenannte Vollformat. Das Vollformat entspricht dem Kleinbildformat aus der analogen Fotografie. Es ist 36 mm breit und 24 mm hoch. Durch die unterschiedlichen Sensorgrößen ergeben sich bei gegebener Brennweite verschiedene Bildwinkel und damit Objektivcharakteristiken. Ausgehend von Vollformat wird die Normalbrennweite mit 50 mm angegeben. Objektive mit kürzeren Brennweiten sind Weitwinkelobjektive und mit längeren Brennweiten Teleobjektive. Das Verhältnis der Sensorgröße einer Digitalkamera zum Vollformat wird mit dem Crop-Faktor angegeben.

Beispielrechnung
Welchen Objektivcharakter hat ein Objektiv mit folgenden Kennwerten?
- Brennweite: 50 mm
- Crop-Faktor: 1,8

```
50 mm x 1,8 = 90 mm
Das Objektiv hat die Charakte-
ristik eines Teleobjektivs.
```

2.5.2 Lichtstärke – relative Öffnung

Die Lichtstärke eines Objektivs ist vom optisch wirksamen Durchmesser des Objektivs und seiner Brennweite abhängig. Als Maß für die Lichtstärke eines Objektivs wird das Verhältnis des Durchmessers der Objektivöffnung und der Brennweite des Objektivs genommen. Ein Objektiv mit einem Durchmesser von 10 mm und 50 mm Brennweite hat dementsprechend die gleiche

Lichtstärke wie ein Objektiv mit 20 mm Durchmesser und einer Brennweite von 100 mm. Beide Objektive haben denselben Öffnungswinkel und deshalb auch identische Lichtstärken. Dieses Verhältnis wird als relative Öffnung bezeichnet. Sie dient allgemein zur Kennzeichnung der Bildhelligkeit eines fotografischen Objektivs, z. B. 1 : 2,8.

2.5.3 Blende

Die Blende ist die verstellbare Öffnung des Objektivs, durch die Licht auf die Bildebene fällt. Ihre Größe wird durch die Blendenzahl k angegeben und ist der Kehrwert der relativen Öffnung. Die Blendenzahl errechnet sich also aus der Division der Objektivbrennweite durch den Durchmesser der Blende. Die gleiche Blendenzahl steht deshalb bei längeren Brennweiten für eine größere Öffnung.

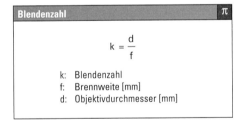

Blendenzahl π

$$k = \frac{d}{f}$$

k: Blendenzahl
f: Brennweite [mm]
d: Objektivdurchmesser [mm]

Bei Kameraobjektiven wird die Blendengröße durch die Blendenzahlen der „Internationalen Blendenreihe" angegeben. Die Blendenreihe beginnt mit der Zahl 1 und erhöht sich jeweils um den Faktor 1,4. Dieser entspricht jeweils der Verringerung des Blendendurchmessers um Wurzel 2 und damit einer Halbierung der Öffnungsfläche des Objektivs. Daraus folgt das umgekehrte Verhältnis von Blendenzahl und Blendenöffnung:

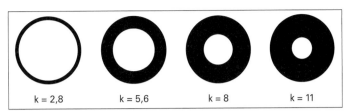

| k = 2,8 | k = 5,6 | k = 8 | k = 11 |

- Kleine Blendenzahl – große Blendenöffnung
- Große Blendenzahl – kleine Blendenöffnung

Häufig finden Sie auch zur Kennzeichnung die kombinierte Angabe von Blendenzahl und Brennweite als Bruch, z. B. 2,8/50 für ein Objektiv mit der Lichtstärke 1 : 2,8 und einer Brennweite von 50 mm.

Blendenöffnungen der internationalen Blendenreihe von 2,8 bis 11

2.5.4 Schärfentiefe

Die Bild- oder Aufnahmeebene mit dem Filmmaterial oder bei Digitalkameras mit dem Chip ist in der Kamera unbeweglich. Der Aufnahmegegenstand ist in seiner Position natürlich auch vorgegeben. Um scharfzustellen, bewegen Sie deshalb die Hauptebene im Objektiv. Nach dem Scharfstellen sind alle Objekte in dieser Einstellungsebene scharf abgebildet. Tatsächlich ist es aber so, dass nicht nur eine Ebene, sondern ein größerer Schärfebereich dem Betrachter scharf erscheint. Dies liegt daran, dass das menschliche Auge auch Flächen, die sogenannten Zerstreuungskreise, bis zu einem Durchmesser von 1/30 mm aus der normalen Sehentfernung von 25 bis 30 cm scharf sieht. Den Punkt mit der noch akzeptablen Unschärfe Richtung Aufnahmeebene nennt man Nahpunkt, der entsprechende Punkt auf der Gegenstandsseite heißt Fernpunkt. Dieser Schärfebereich zwischen Nah- und

Fernpunkt, den der Betrachter vor und hinter der scharfgestellten Einstellungsebene noch als scharf wahrnimmt, wird als Schärfentiefe bezeichnet. Den Streit, ob dieses Phänomen Schärfentiefe oder Tiefenschärfe heißt, überlassen wir den Fachstammtischen. Wir verwenden den Begriff Schärfentiefe.

Die Schärfentiefe ist von der Brennweite, der Blende und der Entfernung zum Aufnahmeobjekt abhängig. Durch Abblenden, d.h. Verkleinerung der Blendenöffnung, erweitern Sie den Schärfebereich. Durch zunehmendes Abblenden wird der Lichtkegel immer spitzer und die Streuscheibchen werden damit kleiner.

Grundsätzlich gilt, wenn immer nur ein Faktor variiert wird:

- *Blende*
 Je kleiner die Blendenöffnung, desto größer ist die Schärfentiefe.
- *Brennweite*
 Je kürzer die Brennweite, desto größer ist die Schärfentiefe.
- *Aufnahmeabstand*
 Je kürzer der Aufnahmeabstand, desto geringer ist die Schärfentiefe.

Blendenbilder – Blendenflecke

Im Unschärfebereich überlagern sich die Zertreuungskreise mit ähnlicher Helligkeit. Sie vermischen sich dadurch in der Unschärfe der Abbildung und sind somit nicht einzeln wahrnehmbar. Wenn aber einzelne Punkte des Motivs viel heller als ihre Umgebung sind, dann sind deren Zerstreuungskreise aus der Umgebung hervorgehoben und bilden die geometrische Form der Blende in der Aufnahme ab.

Blendenflecke

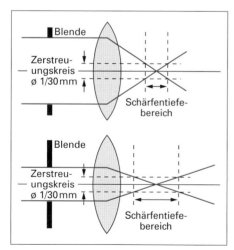

Zunahme der Schärfentiefe beim Abblenden

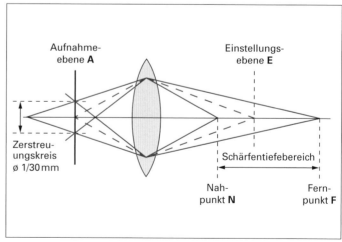

Konstruktion des Schärfentiefebereichs

2.6 Smartphone- und Tabletkameras

„Die beste Kamera ist die, die man dabei hat."

Sie haben diesen Spruch sicherlich schon oft gehört. Wenn Sie „die beste Kamera" unter technischen Aspekten, so z. B. der Qualität des Objektivs, der Farbtiefe oder der Signalverarbeitung, beurteilen, dann verdienen die in Smartphones und Tablets verbauten Kameras sicherlich nicht das Prädikat *Beste Kamera*. Auch die Möglichkeiten der fotografischen Bildgestaltung durch Brennweite, Blende und Belichtungszeit sind sehr eingeschränkt. Trotzdem gewinnt die Fotografie mit mobilen Geräten an Bedeutung. Jeder hat sein Smartphone und damit auch seine Kamera immer dabei. Die Qualität der Kameras und deren fotografische Möglichkeiten werden von Gerätegeneration zu Gerätegeneration immer besser und vielfältiger.

iPhones

2.6.1 Kamera

Smartphones und Tablets haben meist zwei Kameras eingebaut, eine Front- und eine Rückkamera. Die Frontkamera für Selfies und die Rück- oder Hauptkamera für alle anderen fotografischen Aufnahmen. Die Kameras sind technisch nicht gleichwertig. Frontkameras haben meist eine geringere Pixelzahl und sind auch in der Qualität der Optik und technischen Ausstattung wie Bild-

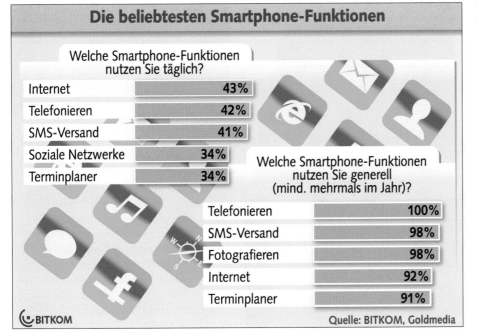

Smartphone-Funktionen und Nutzung

39

stabilisatoren und Autofokus schlechter ausgestattet als die Hauptkameras. Eine Besonderheit bei hochwertigen Smartphones sind Dual-Kameras mit Weitwinkel- und Telefunktion. Zwischen diesen beiden Brennweiten ermöglicht die Kamerasoftware eine Zoomfunktion durch Interpolation. Auch Schärfentiefeeffekte wie Bokeh sind mit diesen Kameras möglich.

Dual-Kameras der verschiedenen Hersteller unterscheiden sich nach Aufbau und Güte der Optik und der Größe der Sensoren, aber auch nach der Art der Bilderfassung und Signalverarbeitung. So verbaut die Firma LG in ihrer Dual-Kamera zwei farbempfindliche Sensoren mit Objektiven unterschiedlicher Brennweiten und Blenden. Auch Apple hat ein iPhone mit Dual-Kamera mit einem Weitwinkel- und einem Teleobjektiv. Sie können als Fotograf zwischen den beiden Objektiven oder eine interpolierte Zoomeinstellung wählen.

Einen anderen Weg geht die Firma Huawei. Beide Kameraobjektive sind gleich, aber die Sensoren unterscheiden sich grundsätzlich. Ein Sensor erfasst die Farbinformationen der Aufnahme, der andere Sensor kann nur monochrome Helligkeiten erfassen. Aus den beiden Teilinformationen wird das Farbbild berechnet.

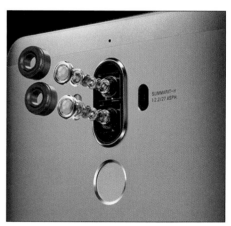

Dual-Kamera – Objektivstruktur

Für viele Smartphone-Kameras gibt es Objektivaufsätze, um den Brennweitenbereich durch ein optisches Zoom zu vergrößern. Motorola und Hasselblad, der schwedische Kamerahersteller, haben diese Entwicklung konsequent weitergeführt und ein Kameramodul für das Motorola-Smartphone Moto Z auf den Markt gebracht. Kameramodul und Smartphone werden magnetisch gekoppelt. Das Hasseblad-Modul True Zoom hat ein 10-fach optisches

Dual- und Single-Kamera

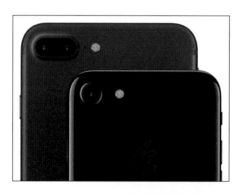

Objektivstruktur

Zoomobjektiv und einen 12 Megapixel großen CMOS-Sensor. Das Smartphone dient als Display, zur Signalverarbeitung und zur Speicherung der Daten.

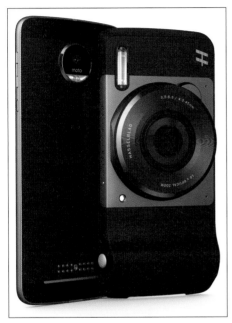

Moto Z mit Kameramodul

2.6.2 Kamera-App

In der klassischen Digitalfotografie sind Aufnahme und Bearbeitung getrennt. Sie fotografieren, die Daten werden in der Kamera mit der kameraspezifischen Software bearbeitet und auf einen Datenträger als JPEG-, RAW- oder als TIFF-Datei gespeichert. Der zweite Schritt, die Bildbearbeitung, erfolgt mit einer Bildbearbeitungssoftware, wie z.B. Photoshop, Ligthroom oder auch GIMP, auf dem Computer.

Auf jedem Smartphone oder Tablet ist eine systembezogene Standard-Kamera-App installiert. Die Einstellungsmöglichkeiten in diesen Apps sind sehr beschränkt. Sie können das

Aufnahmeformat – Rechteck, Quadrat oder Panorama – einstellen. Vor dem Auslösen stellen Sie den zu fokussierenden Bereich ein, regeln die Bildhelligkeit und ggf. den digitalen Zoom. Belichtungszeit, Blende und ISO-Wert überlassen Sie der Automatik.

Es gibt eine Reihe kostenloser oder kostenpflichtiger Kamera-Apps, die manuelle Einstellungen erlauben und damit anspruchsvolle Smartphone-Fotografie möglich machen, so z.B. die iOS-App *ProCamera* von Cocologics.

ProCamera – Kameraeinstellungen

ProCamera – Aufnahmefenster

Technische Daten	iPhone7 Plus	Samsung S7	Huawei P9
Betriebssystem	iOS	Android	Android
Kameratyp	Dual-Kamera	Single-Kamera	Dual-Kamera
Bildsensor	2 Sensoren	Dual Pixel-Sensor	Farb-Sensor und SW-Sensor
	1/2,9 Zoll und 1/3,6 Zoll	1/2,5 Zoll	1/2,5 Zoll
	Hauptkamera	Hauptkamera	Hauptkamera
Pixelzahl	12 Megapixel Hauptkamera	12 Megapixel Hauptkamera	12 Megapixel Hauptkamera
	7 Megapixel Frontkamera	5 Megapixel Frontkamera	8 Megapixel Frontkamera
Bildgröße	4256 x 2848 Pixel	4272 x 2848 Pixel	3968 x 2976 Pixel
Display	5,5 Zoll	5,1 Zoll	5,2 Zoll
	IPS-LCD	OLED	LCD
Pixeldichte	401 dpi	581 dpi	426 dpi
Blende	1,8 Weitwinkel, 2,8 Tele	1,7 Hauptkamera	2,2 Hauptkamera
	2,2 Frontkamera	1,7 Frontkamera	1,7 Frontkamera
Brennweite KB-Äquivalent	28 mm und 58 mm	26 mm	27 mm
Belichtungs-steuerung	Programmautomatik	Programmautomatik	Programmautomatik
	HDR	HDR	HDR
	Manuell	Manuell	Manuell
Bildstabilisator	Optisch	Optisch	–
Zoom	2-fach optisch	8-fach digital	8-fach digital
	10-fach digital		
Autofokus	Focus Pixels	Differenzmessung Haupt-	Ja
	Hauptkamera	kamera	Hauptkamera
Weißabgleich	Automatik	Automatik	Automatik
	Manuell	Manuell	Manuell
Empfindlichkeit	Automatik	Automatik	Automatik
	Manuell	Manuell	Manuell
Blitz	Vierfach-LED	LED	Dual-LED
Speicherformate	JPEG	JPEG	JPEG
	RAW	RAW	RAW

2.7 Aufgaben

1 Digitalkameratypen einteilen

Nennen Sie vier Digitalkameratypen.

2 Suchersysteme kennen

Nennen Sie die in Digitalkameras verwendeten Suchersysteme.

3 LCD-Display beurteilen

Erläutern Sie jeweils einen Vor- und einen Nachteil eines LCD-Suchersystems.

4 Live-View-Funktion erklären

Was versteht man unter der Live-View-Funktion bei Digitalkameras?

5 Auslöseverzögerung bewerten

Was versteht man unter Auslöseverzögerung?

6 DSLR kennen

Was bedeutet die Abkürzung DSLR?

7 Objektive beurteilen

Welchen Vorteil haben Festobjektive gegenüber Wechselobjektiven bezüglich der Verschmutzung des Sensors?

8 Bayer-Matrix erläutern

Beschreiben Sie den prinzipiellen Aufbau eines Sensorchips nach der Bayer-Matrix.

9 Sensorchiparten kennen

Nennen Sie die zwei gebräuchlichsten Sensorchiptypen, die in Digitalkameras eingebaut werden.

10 Bildstabilisator kennen

Welche Aufgabe erfüllt ein Bildstabilisator in einer Digitalkamera?

» Und Gott
sprach:
Es werde Licht!
Und es ward
Licht. Und Gott
sah, dass das
Licht gut war. «

Die Bibel:
Das erste Buch
Moses

3.1 Das Wesen des Lichts

3.1.1 Was ist Licht?

Licht und Sehen hat die Menschen schon seit alters her beschäftigt. Die unterschiedlichsten Theorien versuchten das Phänomen zu erklären. So ging Aristoteles (384 v. Chr.-322 v. Chr.) von einem Medium zwischen Gegenstand und Beobachter aus, dem sogenannten Äther. Auch der Physiker Christian Huygens (1629-1695), Begründer der Wellentheorie des Lichts, nahm an, dass der Raum von einem besonderen Stoff, dem Lichtäther, erfüllt sei. Isaac Newton (1643-1727) beschreibt Licht als Strom von Teilchen, der sich geradlinig ausbreitet. Tatsächlich ist es so, dass sich Licht bei der Emission und bei der Absorption wie ein Teilchenstrom, bei der Ausbreitung wie eine Welle verhält. Die Quantenphysik führt zu Beginn des 20. Jahrhunderts den scheinbaren Widerspruch des Wellen- und Teilchenbildes zusammen. Aus der Elektrodynamik wissen wir, dass Licht elektromagnetische Wellen sind, die sich unabhängig von einem Medium, auch im Vakuum, ausbreiten.

3.1.2 Lichtentstehung

Im Ruhezustand eines Atoms sind seine Elektronen auf den jeweiligen Energieniveaus – je nach Modell: Bahnen oder Orbitale – im energetischen Gleichgewicht. Durch äußere Energiezufuhr wird das Atom angeregt und in Schwingung versetzt. Einzelne Elektronen springen auf eine höhere Energiestufe. Beim Übergang zurück auf das niedrige Energieniveau wird die Energiedifferenz in Form eines Photons abgegeben. Das Wort Photon wird vom griechischen Wort für Licht, *photos*, abgeleitet. Photonen besitzen keine Masse und breiten sich auch ohne Medium aus.

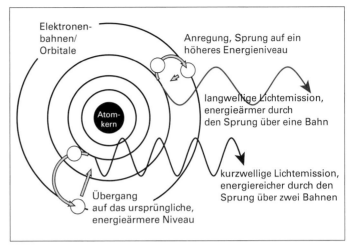

Prinzip der Lichtentstehung

3.1.3 Welle-Teilchen-Dualismus

Licht ist der Teil des elektromagnetischen Spektrums, für den das menschliche Auge empfindlich ist. Auf der langwelligen Seite schließt die Infrarotstrahlung (IR), auf der kurzwelligen Seite die Ultraviolettstrahlung (UV) an. UV, Licht und IR umfassen zusammen einen Wellenlängenbereich von etwa 10^{-6} m bis 10^{-8} m.

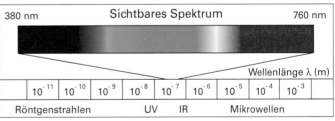

Elektromagnetisches Spektrum

Der Wellencharakter beschreibt die Ausbreitungs-, Beugungs- und Interferenzerscheinungen. Emissions- und Absorptionserscheinungen lassen sich mit der Wellentheorie nicht erklären. Licht ist demzufolge nicht nur eine elektromagnetische Welle, sondern auch eine Teilchenstrahlung, in der die Teilchen

bestimmte Energiewerte haben. Die Lichtteilchen werden als Quanten oder Photonen bezeichnet.

Lichtgeschwindigkeit

Die Lichtgeschwindigkeit beträgt im Vakuum: c = 300.000 km/s (c von lat. celer, schnell). In optisch dichteren Medien wie Luft oder Glas breitet sich das Licht langsamer aus. Die Ausbreitungsgeschwindigkeit in optischen Medien ist von der Dichte des Mediums abhängig.

Formel zur Berechnung der Lichtgeschwindigkeit

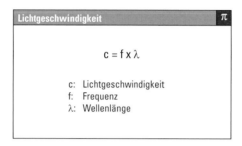

Lichtgeschwindigkeit π

$$c = f \times \lambda$$

c: Lichtgeschwindigkeit
f: Frequenz
λ: Wellenlänge

3.1.4 Sehen

Was passiert in unseren Augen, wenn wir etwas sehen? Die erste Antwort ist immer die, dass unser Auge wie eine Kamera funktioniere, d.h. ein optisches System, das statt des Chips oder des Films, eben die Netzhaut als Empfän-

ger hat. Das Sehen beginnt aber erst, wenn die auf der Netzhaut befindlichen Rezeptoren die visuellen Informationen in nervöse Signale um wandeln. Diese Signale werden dann zur weiteren Verarbeitung an das Gehirn geleitet. Erst dort entsteht das Bild, das wir sehen, oder besser, das wir wahrnehmen.

Zapfen und Stäbchen

Auf der Netzhaut, Retina, des menschlichen Auges befinden sich lichtempfindliche Zellen. Sie werden als Pigment- oder Fotorezeptoren bezeichnet. Es gibt zwei Arten von Rezeptoren, die nach Form und Funktion unterschieden werden, Stäbchen und Zapfen. Die Netzhaut hat etwa 120 Millionen Stäbchen und nur ca. 7 Millionen Zapfen. Nur die Zapfen sind farbtüchtig. Die Stäbchen haben keine spektrale Empfindlichkeit, sie können ausschließlich Helligkeiten unterscheiden. Es gibt drei verschiedene Zapfentypen, die je ein spezifisches Fotopigment besitzen, dessen Lichtabsorption in einem ganz bestimmten Wellenlängenbereich ein Maximum aufweist. Diese Maxima liegen im Rotbereich bei 600 – 610 nm (Rotrezeptor), im Grünbereich bei 550 – 570 nm (Grünrezeptor) und im Blaubereich bei 450 – 470 nm (Blaurezeptor). Die überwiegende Mehrzahl der Zapfen konzentriert sich in der Fovea, dem Sehzentrum des Auges. Sie sehen also nur drei Farben: Rot, Grün und Blau. Alle anderen Farben sind das Ergebnis der Signalverarbeitung und Bewertung im Sehzentrum des Gehirns.

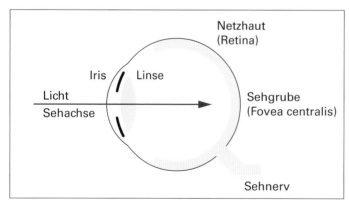

Licht
Sehachse
Iris
Linse
Netzhaut (Retina)
Sehgrube (Fovea centralis)
Sehnerv

Schematischer Aufbau des menschlichen Auges

Grundfarben des Sehens

3.2 Wellenoptik

Kenngrößen des Wellenmodells

- *Periode*
 Zeitdauer, nach der sich der Schwingungsvorgang wiederholt.
- *Wellenlänge* λ (m)
 Abstand zweier Perioden, Kenngröße für die Farbigkeit des Lichts
- *Frequenz* f (Hz)
 Kehrwert der Periode, Schwingungen pro Sekunde
- *Amplitude*
 Auslenkung der Welle, Kenngröße für die Helligkeit des Lichts

3.2.1 Wellenlänge

Die Wellenlänge wird bestimmt durch den Abstand zweier aufeinanderfolgender Phasen. Bei einer sinusförmigen Welle ist dies der Abstand von Wellenberg zu Wellenberg oder ein Wellenberg und ein Wellental.

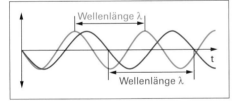

Wellenlänge

Das Kurzzeichen für Wellenlänge ist der griechische Buchstabe Lambda [λ]. Die Einheit, in der die Wellenlänge angegeben wird, ist Meter. Die Farbigkeit von Licht wird durch die Wellenlänge bestimmt. Farben gleicher Wellenlänge haben denselben Farbton, können aber unterschiedlich hell sein.

3.2.2 Amplitude

Mit der Amplitude wird die Auslenkung der Lichtwelle beschrieben. Je größer die Amplitude, desto heller erscheint

die Farbe. Bleibt die Wellenlänge unverändert, dann ändert sich nur die Helligkeit, nicht der Farbton des Lichts.

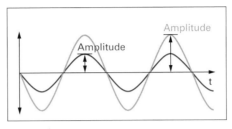

Amplitude

3.2.3 Polarisation

Die Wellen des Lichts schwingen in allen Winkeln zur Ausbreitungsrichtung. Durch das Einbringen eines Polarisationsfilters in die Ausbreitungsrichtung des Lichts können Sie alle Schwingungsebenen bis auf eine Vorzugsrichtung ausblenden. Die Moleküle eines Polarisationsfilters sind wie die eng beieinanderstehenden Stäbe eines Gitters ausgerichtet. Dadurch kann nur die Schwingungsebene des Lichts, die parallel zur Filterstruktur verläuft, passieren. Polarisiertes Licht schwingt also nur in einer Ebene.

Reflektiertes Licht ist teilpolarisiert, d. h., seine Wellen bewegen sich hauptsächlich in einer Ebene. Durch den Einsatz von Polarisationsfiltern können deshalb Spiegelungen, z. B. bei der densitometrischen Messung nasser Druckfarbe, gelöscht werden. Eine Kamera kann, ebenso wie das menschliche Auge, polarisiertes Licht nicht von unpolarisiertem Licht unterscheiden. Somit können durch die entsprechende Winkellage eines Polarisationsfilters vor dem Objektiv auch Spiegelungen, z. B. in Fensterscheiben, bei fotografischen Aufnahmen eliminiert werden. Im Gegensatz zu Farbfiltern absorbieren Pola-

risationsfilter nicht Wellenlängen eines bestimmten Spektralbereichs, sondern Lichtschwingungen aus gegenläufigen Schwingungsebenen.

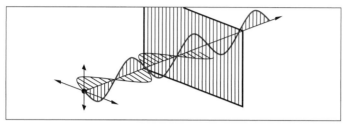

Polarisation von Licht durch einen Polarisationsfilter

3.2.4 Interferenz

Die Überlagerung mehrerer Wellen heißt Interferenz. Je nach Verhältnis der Phasen kommt es zur Verstärkung, Abschwächung oder Auslöschung der Wellen. Bei einer Phasenverschiebung um die halbe Wellenlänge treffen ein Wellenberg und ein Wellental aufeinander. Die beiden gegenläufigen Amplituden heben sich dadurch auf. D. h., Licht dieser Wellenlänge löscht sich aus und ist somit nicht mehr sichtbar.

Interferenz zweier Wellen mit einer Phasenverschiebung von $\lambda/2$

Entspiegelung
Bei der Vergütung optischer Linsen und Objektive wird in speziellen Verfahren eine sogenannte Antireflexionsschicht auf die Linsenoberfläche aufgebracht. An den beiden Grenzflächen Luft-Schicht und Schicht-Linse wird jeweils Licht reflektiert. Bei geeigneter Schichtdicke der Antireflexionsschicht löscht sich das an den Grenzflächen reflektierte Licht durch Interferenz aus.

Um die verschiedenen Wellenlängenbereiche des Spektrums zu erfassen, besteht die Antireflexionsschicht aus bis zu sieben Einzelschichten.

Farben dünner Schichten und Plättchen
An den Grenzflächen der dünnen Schichten und Plättchen wird jeweils Licht reflektiert. Je nach Schichtstärke löscht die Überlagerung einzelne Farben aus. Es entsteht das Farbenspiel von Seifenblasen oder eines Ölfilms auf der Wasseroberfläche. In bestimmten Effektdruckfarben sorgen spezielle dünne Glimmerteilchen für diesen Farbeffekt.

Newtonringe
Ein negativer optischer Effekt sind die sogenannten Newtonringe. Sie entstehen als farbiges Ringmuster z. B. beim Scannen von Dias durch Interferenz des Abtastlichts an den Grenzflächen von Luftblasen zwischen Dia und Glasscheibe.

3.2.5 Beugung (Diffraktion)

Beim Auftreffen einer Welle auf eine Kante wird die Welle abgelenkt, d. h., sie breitet sich auch hinter der Kante aus.

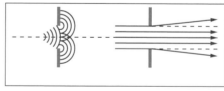

Beugung an der Blendenöffnung

Blende
An der Kante der Blendenöffnung im Objektiv wird das Licht gebeugt. Dies kann, vor allem bei Nahaufnahmen, zu Bildunschärfen führen.

3.3 Strahlenoptik – geometrische Optik

Die Strahlenoptik oder geometrische Optik geht vereinfachend von einem punktförmigen Strahl aus. Diese Lichtstrahlen breiten sich geradlinig aus. Sich kreuzende Stahlen beeinflussen sich, im Unterschied zu Wellen, nicht wechselseitig. Die Strahlenoptik beschreibt die geometrischen Verhältnisse bei der Reflexion und der Brechung von Lichtstrahlen.

3.3.1 Reflexion und Remission

Trifft ein Lichtstrahl auf eine opake Oberfläche, dann wird ein Teil der auftreffenden Lichtenergie absorbiert. Der übrige Teil wird zurückgestrahlt. Je glatter die Oberflächenstruktur ist, desto höher ist der reflektierte Anteil. Hier gilt das Reflexionsgesetz, nach dem der Einfallswinkel und der Reflexions- oder Ausfallswinkel gleich groß sind. Reale Oberflächen reflektieren nur einen Teil des Lichts gerichtet, der andere Teil wird diffus reflektiert bzw. remittiert.

Beispiele aus der Praxis der Medienproduktion sind das Scannen von Aufsichtsvorlagen im Scanner und die densitometrische und spektralfotometrische Messung von Vorlagen und Drucken.

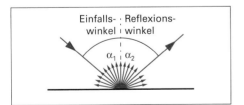

Reflexion

3.3.2 Brechung (Refraktion)

Beim Auftreffen eines Lichtstrahls auf ein transparentes Medium dringt ein Teil des Lichtes in das Medium ein. Dort wird ein Teil der Lichtenergie absorbiert. Der nicht absorbierte Anteil des Lichtstrahls ändert an der Grenzfläche seine Richtung. Hat das neue Medium eine höhere optische Dichte, dann wird der Strahl zum Lot hin gebrochen. Bei einer geringeren Dichte erfolgt die Brechung vom Lot weg.

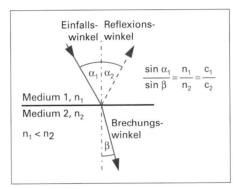

Reflexion und Brechung

Farbe	Brechzahl n				
	Vakuum	Wasser	Kronglas	Flintglas	Diamant
Rot	1,0	1,331	1,514	1,571	2,410
Grün	1,0	1,333	1,517	1,575	2,418
Blau	1,0	1,340	1,528	1,594	2,450

Die optische Dichte eines Mediums wird durch die Brechzahl, früher Brechungsindex, bezeichnet. Die Brechzahl [n] ist eine dimensionslose Größe. Die Ursache für die Brechung ist eine Geschwindigkeitsänderung des Lichts in der Grenzfläche zwischen zwei Medien unterschiedlicher optischer Dichte.

Lichtgeschwindigkeit c in Medien	
Vakuum	300.000 km/s
Wasser	225.000 km/s
Kronglas	197.000 km/s
Flintglas	167.000 km/s

3.3.3 Totalreflexion

Ein Lichtstrahl, der unter einem bestimmten Winkel aus einem optisch dichteren Medium auf die Grenzfläche zu einem optisch dünneren Medium trifft, kann das optisch dichtere Medium nicht verlassen. Er wird an der Grenzfläche reflektiert. Dieser optische Effekt heißt Totalreflexion.

Der Grenzwinkel für die Grenzfläche Glas – Luft beträgt $\alpha_g = 42°$.

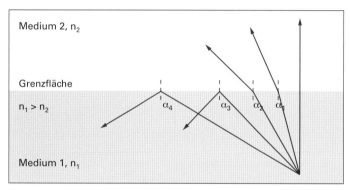

Brechung und Total-reflexion

Anwendungen in der Praxis sind Glasfaserkabel als Lichtwellenleiter in der Netzwerktechnik und Umlenkprismen in Scannern und Kameras.

3.3.4 Dispersion

Die Brechzahl n ist für Licht verschiedener Wellenlängen unterschiedlich hoch. Der britische Physiker Isaac Newton (1643–1727) wies mit einem Prisma nach, dass weißes Licht aus allen Spektralfarben besteht. Die verschiedenen Wellenlängenbereiche des weißen Lichts werden unterschiedlich gebrochen und in einem Prisma deshalb in alle Farben des Regenbogens aufgefächert. Da n_{Blau} größer als n_{Rot} ist, wird das blaue Licht an jeder Grenzfläche stärker gebrochen als das rote Licht.

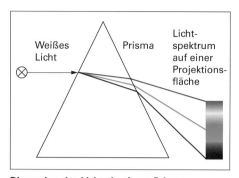

Dispersion des Lichts in einem Prisma

3.3.5 Streuung

Licht verändert durch Streuung seine Ausbreitungsrichtung aufgrund der Ablenkung an der inneren Struktur des Mediums.

Im Tageshimmel wird das blaue Licht stärker gestreut als die langwelligen Anteile. Der Himmel sieht blau aus. Abends und morgens trifft das Sonnenlicht in einem flacheren Winkel auf die Atmosphäre. Das blaue Licht wird aus der Ausbreitungsrichtung gestreut. Übrig bleibt das rote Licht des Morgen- oder Abendrots.

Blauer Himmel, steiler Lichteinfall

Abendrot, flacher Lichteinfall

3.4 Lichttechnik

3.4.1 Lichttechnische Grundgrößen

Lichtstärke I (cd, Candela)
Die Lichtstärke ist eine der sieben Basis-SI-Einheiten. Sie beschreibt die von einer Lichtquelle emittierte fotometrische Strahlstärke bzw. Lichtenergie.

Lichtstrom Φ (lm, Lumen)
Der Lichtstrom ist das von einer Lichtquelle in einem bestimmten Raumwinkel ausgestrahlte Licht.

Lichtmenge Q (lms, Lumensekunde)
Die Lichtmenge einer Strahlungsquelle wird aus dem Produkt des emittierten Lichtstroms und der Strahlungsdauer errechnet.

Leuchtdichte L (sb, Stilb)
Die Leuchtdichte bestimmt den subjektiven Lichteindruck einer Lichtquelle. Sie entspricht der Lichtstärke bezogen auf eine bestimmte ausstrahlende Fläche. Wenn die Lichtmenge auf eine beleuchtete Fläche bezogen wird, spricht man von Beleuchtungsstärke.

Beleuchtungsstärke E (lx, Lux)
Die Beleuchtungsstärke ist die Lichtenergie, die auf eine Fläche auftrifft. Sie ist die entscheidende Kenngröße bei der Beleuchtung und bei der Belichtung in der Fotografie, beim Scannen und bei der Film- und Druckformbelichtung.

Belichtung H (lxs, Luxsekunden)
Die Belichtung ist das Produkt aus Beleuchtungsstärke und Zeit.

Aus ihr resultiert die fotochemische oder fotoelektrische Wirkung z.B. bei der Bilddatenerfassung in der Fotografie. Die Beleuchtungsstärke wird durch die jeweils gewählte Blende reguliert, die Dauer der Belichtung ist durch die Belichtungszeit bestimmt.

3.4.2 Fotometrisches Entfernungsgesetz

Das fotometrische Entfernungsgesetz wurde von dem französischen Physiker Johann Lambert (1728–1777) postuliert. Es besagt, dass sich die Beleuchtungsstärke umgekehrt proportional zum Quadrat der Entfernung zwischen Lichtquelle und Empfängerfläche verhält. Oder anders ausgedrückt: Die Beleuchtungsstärke verändert sich im Quadrat der Entfernung.

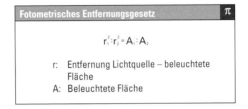

Fotometrisches Entfernungsgesetz $\qquad \pi$

$$r_1^2 : r_2^2 = A_1 : A_2$$

r: Entfernung Lichtquelle – beleuchtete Fläche
A: Beleuchtete Fläche

Bei einer Verdopplung der Entfernung r_1 von der Lichtquelle zur beleuchteten Fläche vergrößert sich die beleuchtete Fläche A_2 auf das Vierfache der ursprünglichen Fläche A_1. Die aufgestrahlte Beleuchtungsstärke E_2, Maß für die aufgestrahlte Lichtenergie, ist dadurch nur noch ein Viertel der vorherigen Beleuchtungsstärke E_1.

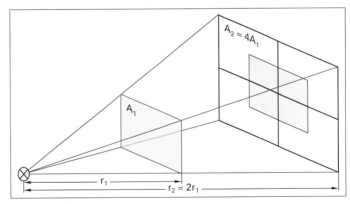

Fotometrisches Entfernungsgesetz

3.5 Linsen

Bei der fotografischen Optik geht es um die optimale fehlerfreie Abbildung eines Motivs mittels einer Kamera oder eines Scanners.

Die Kamera wurde schon viele Jahrhunderte vor der Fotografie erfunden. Schon im 11. Jahrhundert gab es in Arabien die Camera obscura. Sie ist ein abgedunkelter Raum oder ein Zelt mit einem kleinen Loch in der Wand. Durch dieses Loch fällt Licht auf die gegenüberliegende Wand und bildet dort ein auf dem Kopf stehendes Bild der Welt draußen ab. Auch der Maler und Gelehrte Leonardo da Vinci beschrieb in seinen Werken die Funktion der Camera obscura. Im 17. Jahrhundert schließlich gehörte die Camera obscura zur Ausrüstung vieler Künstler, die mit ihrer Hilfe Landschaften und Gebäude in maßstäblichen Verhältnissen und in korrekter Perspektive zeichnen konnten.

Die Abbildung in der Camera obscura war sehr lichtschwach. Vergrößerte man die Öffnung, um mehr Licht in den Raum zu lassen, dann wurde die Abbildung unscharf. Die Lösung dieses Problems ist der Einsatz von Linsen oder Linsensystemen oder Objektiven, um eine lichtstarke scharfe Abbildung zu erzielen. Erste Versuche dazu gab es schon im 16. Jahrhundert. Es fehlte aber noch die lichtempfindliche Schicht zur Aufzeichnung der Abbildung. Erst im 19. Jahrhundert wurden entsprechende Verfahren von Joseph Nicéphore Niepce und Louis Jaques Mandé Daguerre entwickelt.

3.5.1 Linsenformen

Die meisten in Kameras oder Scannern eingesetzten optischen Linsen sind sphärische Linsen, d.h., ihre Oberflächengeometrie ist ein Ausschnitt aus einer Kugeloberfläche. Man unterscheidet grundsätzlich konvexe Linsen, die das Licht sammeln, und konkave Linsen, die das durchfallende Licht streuen. Um ihre optische Wirkung zu verstehen, zerlegen wir eine Linse gedanklich in einzelne Segmente.

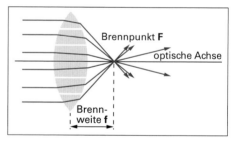

Prinzip der Lichtsammlung, Sammellinse

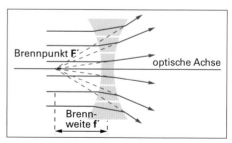

Prinzip der Lichtstreuung, Zerstreuungslinse

Camera obscura camera (lat.): Raum, obscurus (lat.): finster

Die Segmente entsprechen jeweils annähernd einem Prisma und brechen entsprechend das Licht. Jede sphärische Linse können wir uns deshalb aus zahlreichen Teilprismen zusammengesetzt denken.

Linseneigenschaften

Je kleiner der Radius der Krümmung, desto stärker ist die Brechung der Linse. Neben der Linsenform bestimmt die Glasart der Linse, Kronglas oder Flintglas, ihre optische Eigenschaft. Die Wirkung wird durch die Brechzahl beschrieben. Eine höhere Brechzahl beschreibt eine stärkere Brechung.

Bezeichnung der Linsen

Bei der Bezeichnung der Linse wird die bestimmende Eigenschaft nach hinten gestellt. Eine konkav-konvexe Linse ist demnach eine Sammellinse mit einem kleineren konvexen und einem größeren konkaven Radius.

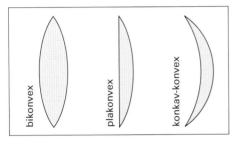

Sammellinsen

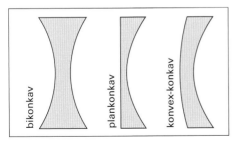

Zersteuungslinsen

3.5.2 Linsenfehler

Die fotografische Abbildung durch Linsen oder Objektive wird durch verschiedene physikalische und herstellungstechnische Faktoren der Optiken negativ beeinflusst.

Die Korrektur der Linsenfehler erfolgt durch die Kombination verschiedener Linsenformen und Linsenglassorten in den Objektiven. Je nach Güte der Korrektur des Objektivs sind die Linsenfehler in der Aufnahme deutlich, schwach oder nicht mehr erkennbar.

Drei der bedeutendsten Linsenfehler werden im Folgenden vorgestellt.

Farbfehler – chromatische Aberration

Eine Linse dispergiert das auftreffende Licht wie ein Prisma. Das kurzwellige Licht wird stärker gebrochen als das langwellige Licht. Daraus ergeben sich verschiedene Brennpunkte der einzelnen Lichtfarben auf der optischen Achse der Linse. In der Abbildung zeigt sich dieser Effekt als Unschärfe und farbige Säume.

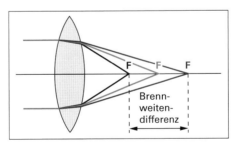

Chromatische Aberration

Die unterschiedliche Brechung der einzelnen Wellenlängen des Lichts führt zu Brennweitendifferenzen.

Kugelgestaltsfehler – sphärische Aberration

Fehler in der exakten Geometrie der Linsenform führen zu unterschiedlichen Brennpunkten der Linsensegmente. Daraus entsteht, ähnlich wie bei der chromatischen Aberration, eine unscharfe Abbildung.

Verzeichnung – Distorsion

Bei der Verzeichnung wird das Motiv nicht über das gesamte Bildfeld geometrisch gleichförmig abgebildet. Die Verzeichnung tritt bei allen nicht symmetrisch aufgebauten Objektiven auf. Bei Zoomobjektiven mit ihren variablen Brennweiten kommt es im Weitwinkelbereich mit den kurzen Brennweiten zur tonnenförmigen Verzeichnung. Im Telebereich mit den langen Brennweiten ist die Verzeichnung kissenförmig. Leider lässt sich dieser Fehler nicht durch Abblenden vermindern. Wie stark die Verzeichnung auftritt, ist allein von der Güte des Objektivs abhängig.

Abbildung ohne Verzeichnung

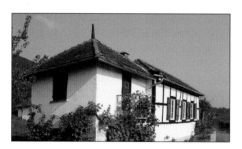

Tonnenförmige Verzeichnung

Weitwinkelobjektiv

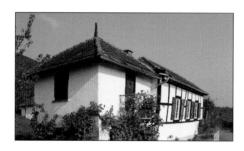

Kissenförmige Verzeichnung

Teleobjektiv

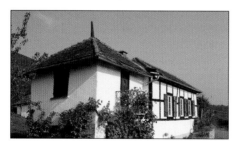

3.5.3 Bildkonstruktion

Für die Bildkonstruktion gelten die Regeln der geometrischen Optik. Es werden dabei die verschiedenen Linsen eines optischen Systems vernachlässigt und die optische Mitte als resultierende der verschiedenen Linseneigenschaften eines Objektivs genommen. Zur Konstruktion genügen drei Strahlen.

- *Parallelstrahl*
 Er verläuft vom Aufnahmeobjekt bis zur optischen Mitte parallel zur optischen Achse.
- *Brennpunktstrahl*
 Ein Brennpunktstrahl verläuft vom Aufnahmeobjekt durch den Brennpunkt bis zur optischen Mitte und von dort als Parallelstrahl parallel zur optischen Achse weiter.
 Der zweite Brennpunktstrahl schließt sich in der optischen Mitte an den Parallelstrahl an und verläuft durch den Brennpunkt.
- *Mittelpunktstrahl*
 Der Mittelpunktstrahl verläuft vom Aufnahmeobjekt geradlinig durch den Mittelpunkt des optischen Systems, den Schnittpunkt der optischen Achse und der optischen Mitte.

Im Schnittpunkt der drei Strahlen befindet sich senkrecht zur optischen Achse die Bild- oder Aufnahmeebene. In dieser Ebene wird die Aufnahme scharf abgebildet. Im Gegensatz zur Camera obscura wird jetzt nicht mehr nur ein Lichtstrahl zur Aufzeichnung genutzt, sondern der ganze Bereich des Winkels zwischen Parallelstrahl und Brennpunktstrahl mit entsprechender Lichtstärke.

Bei einer Gegenstands- oder Bildweite unter der Länge einer Brennweite schneiden sich die Strahlen nicht. Als Folge ergibt sich keine scharfe Abbildung in der Bild- oder Aufnahmeebene auf dem Sensor.

Bildkonstruktion

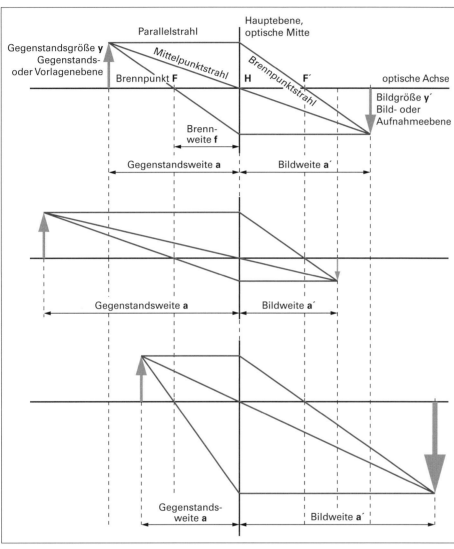

Optische Achse

Die optische Achse ist die Symmetrieachse der Linsen. Auf ihr steht senkrecht die Hauptebene.

Hauptebene, Hauptpunkt

Objektive haben eine gegenstandsseitige und eine bildseitige Hauptebene. Von ihr aus wird jeweils die Brennweite, Gegenstands- und Bildweite gerechnet.
Die Hauptebene schneidet im Hauptpunkt **H** die optische Achse.

Brennweite, Brennpunkt

Die Brennweite **f** ist der Abstand des Brennpunkts **F** vom Hauptpunkt **H**. Im Brennpunkt treffen sich die von einer Sammellinse gebrochenen Strahlen.

Gegenstandsweite, Bildweite

Die Gegenstandsweite **a** ist der Abstand zwischen Objekt **y** und dem Hauptpunkt **H**. Die Bildweite **a´** ist die Entfernung des bildseitigen Hauptpunkts zum Bild **y´**.

3.6 Aufgaben

1 Kenngrößen einer Welle definieren

Definieren Sie die Kenngrößen einer
Welle:
a. Periode
b. Wellenlänge
c. Frequenz
d. Amplitude

a.

b.

c.

d.

2 Lichtgeschwindigkeit erläutern

a. Wie hoch ist die Lichtgeschwindig-
 keit im Vakuum?
b. Wie ist die Beziehung zwischen
 Lichtgeschwindigkeit, Frequenz und
 Wellenlänge?

a.

b.

3 Spektralbereich des Lichts kennen

Welchen Wellenlängenbereich des elek-
tromagnetischen Spektrums umfasst
das sichtbare Licht?

4 Polarisiertes Licht erklären

Worin unterscheidet sich unpolarisier-
tes von polarisiertem Licht?

5 Reflexionsgesetz kennen

Wie lautet das Reflexionsgesetz?

6 Totalreflexion erläutern

a. Was versteht man unter Total-
 reflexion?
b. Nennen Sie ein Beispiel für die
 Anwendung der Totalreflexion in der
 Praxis.

a.

b.

7 Dispersion des Lichts kennen

Welchen Einfluss hat die Brechzahl auf
die Dispersion des Lichts?

8 Grundgrößen der Lichttechnik
definieren

Definieren Sie die lichttechnischen
Grundgrößen:
a. Lichtstärke
b. Beleuchtungsstärke
c. Belichtung

a.

b.

c.

9 Fotometrisches Entfernungsgesetz kennen

Wie lautet das fotometrische Entfernungsgesetz?

10 Linsenformen erkennen

Wie lautet der Fachbegriff für
a. Sammellinsen,
b. Zerstreuungslinsen?

a.

b.

11 Linsenbezeichnung kennen

Nach welcher Regel werden Linsen namentlich eingeteilt?

12 Linsenfehler erläutern

Erklären Sie die Ursachen und die Wirkungen der folgenden Linsenfehler.
a. Chromatische Aberration
b. Sphärische Aberration

a.

b.

13 Brennweite definieren

Welche Strecke wird in der fotografischen Optik mit dem Begriff Brennweite bezeichnet?

14 Bildwinkel und Blende erläutern

Erklären Sie die beiden Begriffe aus der fotografischen Optik:
a. Bildwinkel
b. Blende

a.

b.

15 Schärfentiefe einsetzen

a. Nennen Sie die drei Faktoren, die die Schärfentiefe beeinflussen.
b. In welcher Weise beeinflussen diese drei Faktoren die Schärfentiefe?

a.

b.

4.1 Lichtfarben

**Ein Motiv –
unterschiedliche
Farben**

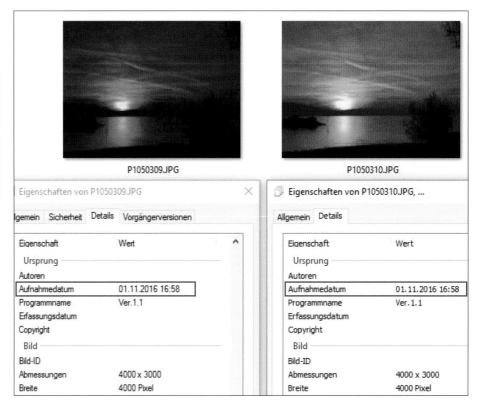

Welche Farben hat der Sonnenuntergang?

Die Antwort auf diese Frage ist auf den ersten Blick einfach. Der Sonnenuntergang hat keine Farbe. Was wir sehen bzw. was die Kamera aufnimmt, sind die farbigen Anteile des Sonnenlichts, das in der Atmosphäre gestreut wird. Wie kann es dann aber sein, dass die beiden Bilder zwar dieselbe Aufnahmesituation zur selben Zeit darstellen, aber ganz andere Farben zeigen? Die beiden Aufnahmen wurden mit verschiedenen Kameraeinstellungen gemacht. Bei der linken Aufnahme war das Motivprogramm Sonnenuntergang ausgewählt, die rechte Aufnahme wurde mit der Programmautomatik aufgenommen.

4.1.1 Farbbalance – Weißabgleich

Das menschliche Auge und die Digitalkamera sehen trichromatisch, d. h., alle Farben, die wir sehen oder mit der Kamera aufnehmen, werden aus den drei Grundfarben Rot, Grün und Blau erzeugt. Die Ursache für die Farbunterschiede ist deshalb die verschieden gewichtete Farbbalance der drei Grundfarben Rot, Grün und Blau durch die Kameraeinstellungen. Bei der Motiveinstellung *Sonnenuntergang* wurde mit der Farbverschiebung der warme Charakter des Sonnenuntergangs verstärkt.

Weißabgleich
Durch den Weißabgleich werden die drei Teilfarbenanteile Rot, Grün und

So einfach funktioniert die Graukarten Kalibrierung in ProCamera:

⊘ Aktiviere den Punkt „WB" (White Balance) im Aufnahme-Menü. Die Schaltfläche „AWB" wird links im Bildsucher eingeblendet.

⊘ Platziere die Graukarte vor der Kameralinse, so dass sie mehr als 50% des Bildsuchers abdeckt.

⊘ Achte darauf, dass die Graukarte unter ähnlichen bzw. idealerweise identischen Lichtbedingungen platziert wird, wie das zu fotografierende Objekt.

⊘ Halte die „AWB" Schaltfläche solange gedrückt, bis die Graukarten Kalibrierung im Display bestätigt wird (ca. 1 Sekunde).

⊘ Der gemessene Wert wird gespeichert und wird auch für die darauffolgenden Aufnahmen genutzt.

⊘ Durch Antippen der „WB" Schaltfläche wird der Messwert verworfen und man kehrt zurück zum automatischen Weißabgleich.

Blau so aufeinander abgestimmt, dass sie in einer weißen Stelle im Bild ein neutrales Weiß ergeben. Dies kann automatisch durch die Software der Kamera oder manuell erfolgen. Beim manuellen Weißabgleich wird eine Graukarte fotografiert und diese dann über die Software in der Aufnahme neutral eingestellt. Der Weißabgleich ist also eher ein Grauabgleich. Da aber die Farbbalance für alle unbunten Tonwerte von Weiß über Grau bis Schwarz gilt, ist mit dem Abgleich mittels Graukarte auch das Weiß abgeglichen und Farbstiche korrigiert.

Graukarten für den Weißabgleich sind nicht einfache graue Papiere oder Kartons. Der Helligkeitswert sollte zwischen L*50 und L*60 liegen. Die Remissionskurve muss, um Metamerie auszuschließen, über das gesamte Spektrum gleichmäßig parallel verlaufen. Spezielle Graukarten werden von verschiedenen Herstellern angeboten. Die obere Abbildung zeigt einen Screenshot aus der Online-Anleitung zur Graukarten-Kalibrierung für Smartphone- und Tablet-Kameras in der App ProCamera.

4.1.2 Farbtemperatur

Die Farbtemperatur beschreibt mit einem Zahlenwert die spektrale Verteilung einer Lichtsituation. Die Farbtemperatur wird mit einem schwarzen Strahler, dem Planck´schen Strahler, bestimmt. Das Maximum der spektralen Emmission einer Lichtquelle verändert sich bei zunehmender Temperatur des schwarzen Strahlers von Rot nach Blau. Die Einheit der Farbtemperatur ist Kelvin K, die SI-Einheit für die Temperatur. 5000 K entspricht der Oberflächentemperatur der Sonne und damit einem mittleren neutralen Weiß. Eine

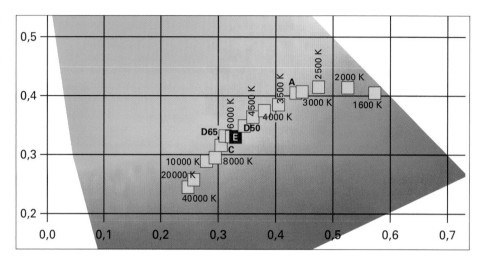

Lichtquelle mit einer Farbtemperatur von 10000 K emittiert sehr viel blaues Licht. 2500 K entspricht dem Licht einer Glühlampe.

Mit dem Weißabgleich einer Digitalkamera stellen Sie den Weißpunkt für die jeweilige Lichtsituation neutral und vermeiden damit einen Farbstich der Aufnahme.

4.1.3 RGB-System

Die Grundfarben oder Primärfarben der additiven Farbmischung sind Rot, Grün und Blau. Sie leiten sich aus dem Prinzip des Farbensehens, der Mischung der Farbreize der rot-, grün- und blauempfindlichen Zapfen, ab. Die additive Farbmischung wird deshalb auch physiologische Farbmischung oder Lichtfarbmischung genannt. Bei der additiven Farbmischung wird Lichtenergie der verschiedenen Spektralbereiche addiert. Die Mischfarbe (Lichtfarbe) enthält mehr Licht als die Ausgangsfarben. Sie ist somit immer heller. Wenn Sie alle drei Bereiche des Spektrums, also Rot, Grün und Blau, addieren, dann ergibt sich als Mischfarbe das gesamte sichtbare Spektrum: Weiß. Alle übrigen Mischfarben ergeben sich durch eine Variation der RGB-Farbanteile.

Die Farbinformationen wird in den meisten Kameras mit einer Datentiefe von 8 Bit pro Farbkanal digitalisiert. Dies bedeutet, dass die Farbinformation für Rot, Grün und Blau jeweils in $2^8 =$ 256 Abstufungen vorliegt. Die Angabe der Farbwerte erfolgt für Rot, Grün und Blau jeweils in Zahlenwerten von 0 bis 255. Eine RGB-Datei mit 24 Bit Datentiefe (8 Bit x 3 Farbkanäle) kann demzufolge maximal $2^{24} = 16.777.216$ Farben enthalten.

Lichtfarben

Remission und Ab-
sorption

RGB-Farbtafel

Auswahl von 216
Farben

4.2 Prozessunabhängige Farbsysteme

In der Digitalfotografie und der nachfolgenden Medienproduktion kommt es darauf an, Farben messen und absolut kennzeichnen zu können. Sowohl das RGB-System wie auch das CMY- bzw. das CMYK-System erfüllen diese Forderung nicht. Die Farbdarstellung unterscheidet sich je nach Farbeinstellungen der Soft- und Hardware. Wir brauchen deshalb zur absoluten Farbkennzeichnung sogenannte prozessunabhängige Farbsysteme. In der Praxis sind zwei Systeme eingeführt: das CIE-Normvalenzsystem und das CIELAB-System. Beide Farbsysteme umfassen alle für den Menschen sichtbaren Farben.

Die Farbwerte werden mit Spektralfotometern gemessen. Messgegenstände können sowohl Körperfarben, z.B. Aufsichtsvorlagen oder Objekte, als auch Lichtfarben, z.B. Monitore

oder Leuchtmittel, sein. Zur Messung können verschiedene Messparameter eingestellt werden:
- *Lichtart*, z.B. Normlicht D50 oder D65
- *Messwinkel*, 2^0 oder 10^0
- *Polarisationsfilter*, Messung mit oder ohne Filter
- *Farbsystem*

Spektralfotometer

4.2.1 CIE-Normvalenzsystem

Das CIE-Normvalenzsystem wurde schon 1931 von der Commission Internationale de l´Eclairage (frz.: Internationale Beleuchtungskommission) als internationale Norm eingeführt. Der Ausgangspunkt für die Einführung des Farbsystems war der Versuch, die subjektive Farbwahrnehmung jedes Menschen auf allgemeine Farbmaßzahlen, die Farbvalenzen, zurückzuführen. Dazu wurde eine Versuchsreihe mit Testpersonen durchgeführt. Der Mittelwert der Farbvalenzen des sogenannten Normalbeobachters ergibt die allgemein gültigen Normspektralwertanteile für Rot $x(\lambda)$, Grün $y(\lambda)$ und Blau $z(\lambda)$.

Sie haben das CIE-Normvalenzsystem schon auf Seite 60 kennengelernt. Dort sind die Weißpunkte von Farbtemperaturen in die Farbtafel eingetragen.

CIE-Normvalenzsystem

Zur Bestimmung des Farbortes einer Farbe genügen drei Kenngrößen:
- *Farbton* T
 Lage des Farborts auf der Außenlinie
- *Sättigung* S
 Entfernung des Farborts von der Außenlinie
- *Helligkeit* Y
 Ebene im Farbkörper, auf der der Farbort liegt

4.2.2 CIELAB-System

Die CIE führte 1976 das CIELAB-Farbsystem als neuen Farbraum ein. Durch die mathematische Transformation des Normvalenzfarbraums in den LAB-Farbraum wurde erreicht, dass die empfindungsgemäße und die geometrische Abständigkeit zweier Farben im gesamten Farbraum annähernd gleich sind.

Zur Bestimmung des Farbortes einer Farbe im Farbraum genügen drei Kenngrößen:
- *Helligkeit* L* (Luminanz)
 Ebene des Farborts im Farbkörper
- *Sättigung* C* (Chroma)
 Entfernung des Farborts vom Unbuntpunkt
- *Farbton* H* (Hue)
 Richtung, in der der Farbort vom Unbuntpunkt aus liegt

4.2.3 Farbprofile

Jede Digitalkamera hat eine eigene Farbcharakteristik, die sich in der Aufnahme bzw. Wiedergabe von Farben zeigt. Mit dem Farbprofil der Digitalkamera wird dieser sogenannte Gerätefarbraum eindeutig definiert. In der Kamerasoftware ist das Kameraprofil bereits ab Werk installiert.

Darüber hinaus können Sie mit spezieller Soft- und Hardware auch eigene Kameraprofile erstellen und diese in

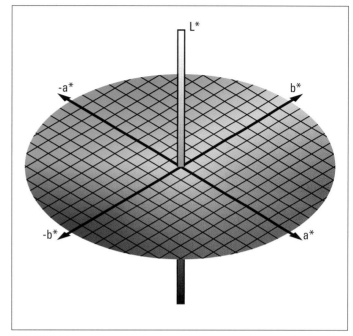

CIELAB-System

die Kamerasoftware einbinden. Das vorinstallierte Farbprofil wird damit durch das kameraspezifische Farbprofil ersetzt.

Profilerstellung

Zur Erstellung von ICC-Profilen Ihrer Digitalkamera benötigen Sie neben der CM-Software ein spezielles Testchart. Die Testfelder des Charts verteilen sich mit verschiedenen Farben und unterschiedlichen Helligkeits- bzw. Sättigungswerten über das ganze Chartformat. Um Reflexionen zu vermeiden und trotzdem eine möglichst optimale Farberfassung zu erreichen, sollte die Oberfläche halbmatt sein. Im CM-System der Firma X-Rite sind Testcharts, sogenannte Color Checker, im Lieferumfang enthalten. Die IT8-Charts zur Scannerprofilierung sind für die Kameraprofilierung ungeeignet.

CM – Color Management

Color Management und Farbmanagement sind synonyme Begriffe. Mit Color Management wird erreicht, dass eine Farbe geräte- und softwareunabhängig visuell möglichst identisch wiedergegeben wird.

Die Beleuchtung spielt naturgemäß bei der fotografischen Aufnahme eine entscheidende Rolle. Durch die Profilierung in verschiedenen Beleuchtungssituationen können Sie Profile für verschiedene Lichtarten und Einsatzzwecke erstellen. Diese entsprechen den verschiedenen Filmtypen in der Analogfotografie.

Selbstverständlich ist ein korrekter Weißabgleich die Grundvoraussetzung für die Erstellung eines guten Kameraprofils. Die übrigen Kameraeinstellungen wie z. B. Schärfefilter sollten bei der Aufnahme zur Profilierung die Basiseinstellung haben.

Profileinbindung in der Kamera
Nach der Profilerstellung müssen Sie jetzt im Dienstprogramm Ihrer Kamera das Kameraprofil als Quellprofil und das Zielprofil als Arbeitsfarbraum, in dem Ihr Bild gespeichert wird, definieren.

Profile installieren auf dem Computer
Die Installation der Farbprofile auf dem Computer unterscheidet sich bedingt

durch das Betriebssystem bei macOS und Windows.
macOS
- Speicherpfad: *Festplatte > Users > Username > Library > ColorSync > Profiles*
- Profilzuweisung: *Systemeinstellungen > Monitore > Farben > Profil auswählen*
Windows
- Speicherpfad: *Festplatte > Windows > system32 > spool > drivers > color*
- Installation nach dem Speichern (Kontextmenü)
- Profilzuweisung: *Systemsteuerung > Anzeige > Einstellungen > Erweitert > Farbverwaltung > Hinzufügen*

4.2.4 Arbeitsfarbraum

Ein Arbeitsfarbraum ist der Farbraum, in dem die Aufnahme in der Kamera gespeichert wird. 1993 wurde dazu vom International Color Consortium, ICC, ein einheitlicher plattformunabhängiger Standard für Farbprofile und Arbeitsfarbräume definiert. Das Ziel war die Schaffung einer einheitlichen farbmetrischen Referenz zur Farbdatenverarbeitung. In der Praxis finden meist folgende zwei RGB-Farbräume als Arbeitsfarbräume Anwendung:
- *sRGB-Farbraum*
 Arbeitsfarbraum für Digitalkameras, Smartphones und Tablets. Kleiner als der Farbraum moderner Druckmaschinen, Farbdrucker oder Monitore, deshalb nur bedingt für den Print-Workflow geeignet.
- *Adobe RGB*
 Farbraum mit großem Farbumfang. Besonders geeignet für die Bildbearbeitung mit dem Ziel Printmedien.

Adobe RGB ist neben dem sRGB-Farbraum in vielen Digitalkameras als Kameraarbeitsfarbraum installiert. Sie können vor der Aufnahme zwischen sRGB und Adobe RGB auswählen.

Arbeitsfarbraum in der Bildbearbeitung
In der Kamera wird der Arbeitsfarbraum der Aufnahme als Farbprofil zusammen mit den anderen Bilddaten in der Bilddatei gespeichert. Der nächste Arbeitsschritt im Farbmanagement-Workflow ist die Bildbearbeitung in Photoshop oder einem anderen Bildbearbeitungsprogramm. Auch in der Bildbearbeitungssoftware arbeiten Sie in einem Arbeitsfarbraum.

Wenn Sie in der Digitalkamera mit demselben Arbeitsfarbraum arbeiten, dann findet keine Farbraumkonvertierung statt und alles ist gut.

Wenn Sie im RAW-Format arbeiten, dann startet Photoshop beim Öffnen der Bilddatei automatisch *Camera Raw*. Erst beim Abschluss der RAW-Entwicklung mit Bild speichern... müssen Sie sich für einen Zielfarbraum entscheiden.

Anders ist es bei JPEG- und TIF-Dateien, die nicht das Profil des Arbeitsfarbraums haben. Hier meldet das Öffnen-Dialogfenster beim Öffnen der Bilddatei eine Abweichung vom eingebetteten Profil. Die richtige Option ist in der Fachwelt umstritten. Wir empfehlen hier in den größeren Arbeitsfarbraum Adobe RGB zu konvertieren.

Vergleich Farbraumumfang sRGB – Adobe RGB (CIELAB-System)
Der deutlich größere Adobe RGB-Farbraum ist weiß dargestellt.

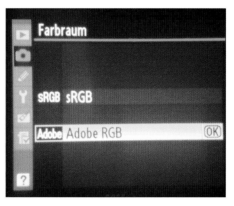

Kameramenü
Arbeitsfarbraum

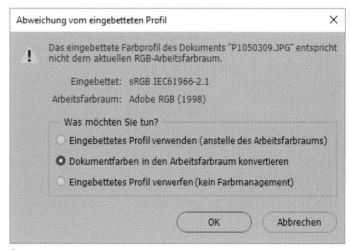

Öffnen-Dialogfenster in Photoshop

65

4.1 Monitor kalibrieren

Die korrekte Farbdarstellung der Bild-
datei auf dem Monitor ist die Basis für
die professionelle Bildbearbeitung.
Dazu ist es notwendig, dass Ihr Moni-
tor kalibriert bzw. profiliert ist. Moni-
torprofile beschreiben den Farbraum
eines Monitors. Das Farbprofil für Ihren
Monitor bekommen Sie vom Monitor-
hersteller oder Sie erstellen das Profil
mit spezieller Hard- und Software wie
z.B. *i1Publish Pro 2* der Firma X-Rite.
Zur visuellen Kalibrierung nutzen Sie
die Systemtools von macOS oder Win-
dows.

Grundregeln der Kalibrierung
- Der Monitor soll wenigstens eine
 halbe Stunde in Betrieb sein.
- Kontrast und Helligkeit müssen auf
 die Basiswerte eingestellt sein.
- Die Monitorwerte dürfen nach der
 Kalibrierung nicht mehr verändert
 werden.

- Bildschirmschoner und Energie-
 sparmodus müssen zur Profilierung
 deaktiviert sein.

Apple Monitorkalibrierungs-Assistent
Auf dem Apple Macintosh können
Sie mit dem Monitorkalibrierungs-
Assistenten ein Monitorprofil erstellen:
Menü *Apple > Systemeinstellungen... >
Monitore > Farben > Kalibrieren.*

Windows Kalibrierungs-Assistent
Mit dem Kalibrierungs-Assistenten kön-
nen Sie Ihren Monitor unter Windows
visuell kalibrieren. Er ist Teil des Be-
triebssystems. Starten Sie den Kalibrie-
rungs-Assistenten über *Systemsteue-
rung > Darstellung und Anpassung >
Anzeige > Bildschirmfarbe kalibrieren*
oder durch Aufrufen des Programms
dccw.exe. Folgen Sie im Weiteren den
Dialogen des Assistenten.

**Schritt 1: Gamma
anpassen**

Bewegen Sie den
Schieberegler, bis die
Punkte im Testbild
nicht mehr sichtbar
sind.

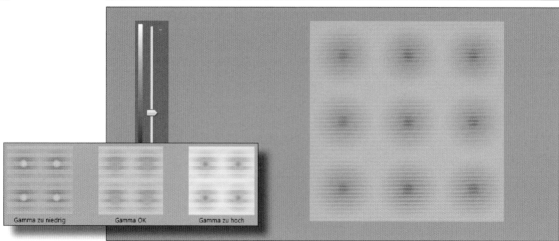

Mit dem Gammawert werden die mathematische Beziehung zwischen den an den Bildschirm
gesendeten Rot-, Grün- und Blauwerten sowie die von diesem ausgestrahlte Menge Licht
definiert.
Zum Anpassen des Gammawerts auf der nächsten Seite versuchen Sie, das Bild so einzustellen,
dass dieses wie das Beispielbild mit der Beschriftung "Gamma OK" aussieht.

Gamma zu niedrig Gamma OK Gamma zu hoch

Mit der Helligkeitsanpassung wird bestimmt, wie dunkle Farben und Schatten auf dem Bildschirm angezeigt werden.
Versuchen Sie beim Anpassen der Helligkeit auf der nächsten Seite das Bild so einzustellen, dass dieses wie das Beispielbild mit der Beschriftung "Gute Helligkeit" unten aussieht.

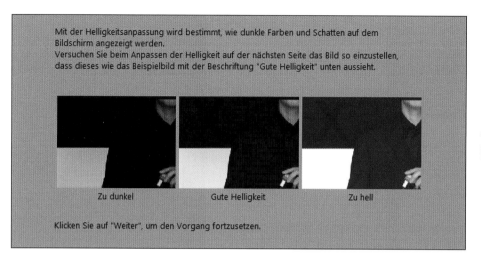

Zu dunkel	Gute Helligkeit	Zu hell

Klicken Sie auf "Weiter", um den Vorgang fortzusetzen.

Schritt 2: Helligkeit anpassen

Stellen Sie die Helligkeit der Monitordarstellung mit dem Helligkeitsregler Ihres Monitors ein. Je nach Bauart des Monitors ist dies eine Taste am Monitor oder ein Anzeigeeinstellregler im Bildschirmmenü.

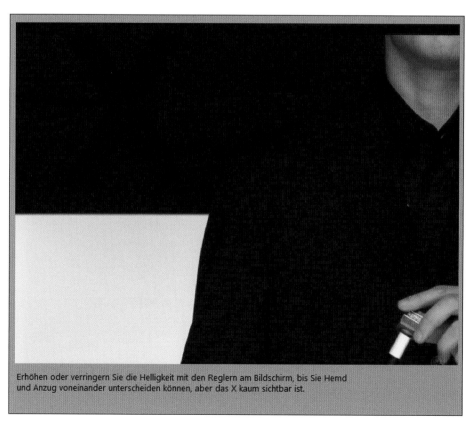

Erhöhen oder verringern Sie die Helligkeit mit den Reglern am Bildschirm, bis Sie Hemd und Anzug voneinander unterscheiden können, aber das X kaum sichtbar ist.

67

Schritt 3: Kontrast anpassen

Stellen Sie den Kontrast der Monitordarstellung mit dem Kontrastregler Ihres Monitors ein. Je nach Bauart des Monitors ist dies eine Taste am Monitor oder ein Anzeigeeinstellregler im Bildschirmmenü.

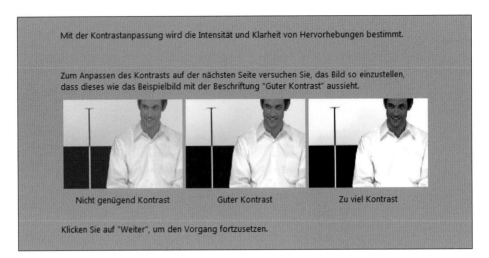

Mit der Kontrastanpassung wird die Intensität und Klarheit von Hervorhebungen bestimmt.

Zum Anpassen des Kontrasts auf der nächsten Seite versuchen Sie, das Bild so einzustellen, dass dieses wie das Beispielbild mit der Beschriftung "Guter Kontrast" aussieht.

Nicht genügend Kontrast Guter Kontrast Zu viel Kontrast

Klicken Sie auf "Weiter", um den Vorgang fortzusetzen.

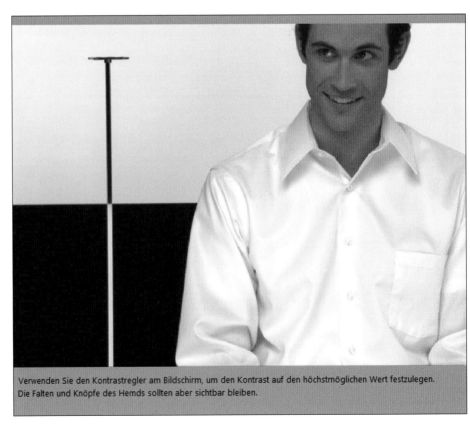

Verwenden Sie den Kontrastregler am Bildschirm, um den Kontrast auf den höchstmöglichen Wert festzulegen. Die Falten und Knöpfe des Hemds sollten aber sichtbar bleiben.

Schritt 4: Farbbalance anpassen

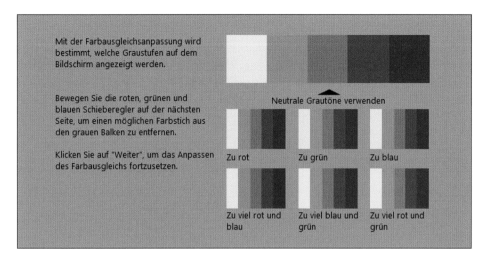

Mit der Farbausgleichsanpassung wird bestimmt, welche Graustufen auf dem Bildschirm angezeigt werden.

Bewegen Sie die roten, grünen und blauen Schieberegler auf der nächsten Seite, um einen möglichen Farbstich aus den grauen Balken zu entfernen.

Klicken Sie auf "Weiter", um das Anpassen des Farbausgleichs fortzusetzen.

Neutrale Grautöne verwenden

Zu rot

Zu grün

Zu blau

Zu viel rot und blau

Zu viel blau und grün

Zu viel rot und grün

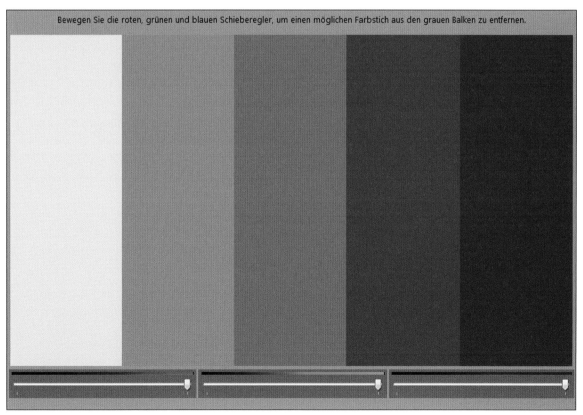

Bewegen Sie die roten, grünen und blauen Schieberegler, um einen möglichen Farbstich aus den grauen Balken zu entfernen.

4.2 Aufgaben

1 Farbensehen erläutern

Beschreiben Sie das Prinzip des Farbensehens.

2 Weiß mit Farbwerten bestimmen

Mit welchen Farbanteilen wird im RGB-System Weiß definiert?

3 Additive Farbmischung kennen

a. Wie heißen die Grundfarben der additiven Farbmischung?
b. Warum wird die additive Farbmischung auch physiologische Farbmischung genannt?

a.

b.

4 Arbeitsfarbraum erklären

Was ist ein Arbeitsfarbraum?

5 Farbtemperatur einordnen

Welche Eigenschaft einer Lichtquelle wird mit der Farbtemperatur beschrieben?

6 Farbortbestimmung im Normvalenzsystem kennen

Mit welchen Kenngrößen wird ein Farbort im CIE-Normvalenzsystem eindeutig bestimmt?

7 Farbortbestimmung im CIELAB-System kennen

Mit welchen Kenngrößen wird ein Farbort im CIELAB-System eindeutig bestimmt?

8 ICC kennen

Was bedeutet die Abkürzung ICC?

9 Digitalkamera profilieren

Welche Rolle spielt die Beleuchtung bei
der Profilierung einer Digitalkamera?

10 Monitor kalibrieren

a. Welchen Parameter kalibrieren Sie
 mit diesen Reglern?
b. Wie sieht die Skala farblich bei opti-
 maler Einstellung aus.

a.

b.

5.1 Vorlagen

Neben der Fotografie ist das Scannen von Bildvorlagen der zweite Weg zur Bilddatei. Natürlich können Sie analoge Vorlagen auch fotografisch digitalisieren. Der Scanner bzw. die Scansoftware bietet wesentlich detailliertere Möglichkeiten, die Bildinformation schon bei der Datenerfassung zu modifizieren.

5.1.1 Vorlagenarten

Vorlage ist der Sammelbegriff für alle Fotos, Zeichnungen, Drucke usw., die gescannt werden. Eine Vorlage ist das physikalische Medium der Bildinformation. Diese ist als optische Information gespeichert und muss deshalb zur Bildverarbeitung erfasst und in elektro-

nische digitale Information umgewandelt werden.

Halbtonvorlagen
Halbtonvorlagen bestehen aus abgestuften oder verlaufenden Ton- bzw. Farbwerten. Die überwiegende Zahl der Vorlagen sind Fotos (Aufsicht) oder Farbdias/-negative (Durchsicht), einfarbig oder mehrfarbig.

Strichvorlagen
Strichvorlagen enthalten nur Volltöne, d. h. keine abgestuften Tonwerte. Die Vorlagen sind ein- oder mehrfarbig. Je nach Struktur und Größe der Farbflächen wird in Grobstrich, Feinstrich oder Feiststrich unterschieden.

Gerasterte Vorlagen
Gerasterte Vorlagen sind Drucke oder Rasterfilme, die als Halbtondateien redigitalisiert werden. Dazu müssen Sie das Druckraster beim Scannen oder im Bildverarbeitungsprogramm entfernen, um ein Moiré im erneuten Druck zu verhindern.

Entrasterungseinstellungen

5.1.2 Fachbegriffe

- *Tonwerte*
 Unterschiedliche Helligkeiten im Bild:
 Spitzlicht: „allerhellste" Bildstelle, ein
 metallischer Reflex, das Funkeln im
 Auge
 Licht/Lichter: hellste Bildstelle, helle
 Bildbereiche
 Vierteltöne: Tonwerte zwischen Licht
 und Mittelton
 Mitteltöne: mittlere Helligkeiten
 Dreivierteltöne: Tonwerte zwischen
 Mittelton und Tiefe
 Tiefe, Tiefen: dunkelste Bildstelle,
 dunkle Bildbereiche
- *Kontrast*
 Visuelle Differenz zwischen hellen
 und dunklen Bildstellen
- *Gradation*
 Tonwertabstufung, Bildcharakteristik
- *Zeichnung*
 Unterscheidbare Tonwerte, Strukturen

- *Dichte*
 Logarithmisches Maß für die Schwärzung einer Bildstelle; gemessen mit
 dem Densitometer
- *Dichteumfang*
 Differenz der maximalen und der
 minimalen Bilddichte
- *Farbwert*
 Farbigkeit einer Bildstelle, definiert
 als Anteile der Prozessfarben
- *Farbstich*
 Ungleichgewicht der Prozessfarben
- *Weißpunkt, Weißabgleich, Graubalance, Graubedingung*
 Verhältnis der Prozessfarben (RGB
 oder CMYK), das ein neutrales Weiß
 bzw. Grau ergibt
- *Farbmodus*
 Prozessfarbraum, z. B. RGB oder
 CMYK
- *Schärfe*
 Detailkontrast benachbarter Bildstellen

**Bild zur Analyse und
Bewertung mit Hilfe
der Fachbegriffe**

+	Verstärken, Pluskorrektur	⇆↓↑	Verschieben, Pfeilrichtung
./.	Verringern, Minuskorrektur	↶↷	Rotieren
~	Angleichen, z.B. Tonwert	U	Umkehren, Tonwertumkehr
〰	Schärfen, z.B. Kontur	K	Kontern, Seitenumkehr
P	Passer (Druck)	\|← →\|	Größenänderung
℘	Wegnehmen	↓‾↑	Unter-/Überfüllung

**Korrekturzeichen
nach DIN 16549-1**

73

5.2 Scanner

5.2.1 Scanprinzip

Scanner haben die Aufgabe, Bildinformation optisch zu erfassen und anschließend zu digitalisieren. Dazu wird die Vorlage beim Scannen in Flächeneinheiten, sogenannte Pixel, zerlegt. Pixel ist ein Kunstwort, zusammengesetzt aus den beiden englischen Wörtern *picture* und *element*. Ein Pixel beschreibt die kleinste Flächeneinheit eines digitalisierten Bildes. Die Größe der Pixel ist von der gewählten Auflösung abhängig. Wir unterscheiden dabei zwischen optischer Auflösung und interpolierter Auflösung. Mit dem Begriff optische Auflösung wird beschrieben, dass jede Bildstelle von einem Fotoelement des Scanners erfasst und einem Pixel zugeordnet wird. Die interpolierte Auflösung ist das Ergebnis einer zusätzlichen Bildberechnung nach der Bilddatenerfassung durch die Fotoelemente. Die Qualität der Interpolation ist von den Benutzereinstellungen und der Qualität der Scansoftware abhängig.

Farbtrennung

Jedem Pixel wird die Tonwert- bzw. Farbinformation der entsprechenden Vorlagenstelle zugeordnet. Da ein Pixel nur einen einheitlichen Ton- bzw. Farbwert darstellen kann, führt dies automatisch immer zur Mittelwertbildung der Bildinformation der Vorlagenstelle.

Die Farbinformation wird im Scanner optisch durch Farbfilter in die drei Teilfarbanteile Rot, Grün und Blau getrennt. Die Teilfarbinformationen werden anschließend digitalisiert und den drei Farbkanälen Rot, Grün und Blau zugeordnet. Weitere Farbberechnungen durch die Scansoftware ergeben je nach Nutzereinstellung verschiedene Farbmodi wie RGB, CMYK oder LAB.

Die eingestellte Farbtiefe bestimmt die Anzahl der möglichen Farbabstufungen pro Pixel.

Halbtonvorlage mit stufenlosem Verlauf

Halbtonscan mit in Pixel aufgeteiltem Verlauf

Farbtiefe 8 Bit = 256 Tonwerte

Halbtonscan mit unterschiedlicher Farbtiefe

Von oben nach unten:
1 Bit = 2 Tonwerte,
2 Bit = 4 Tonwerte und
4 Bit = 16 Tonwerte,
jeweils pro Farbkanal

74

5.2.2 Flachbettscanner

Die Digitalfotografie verdrängt die Scannertechnologie in vielen Bereichen. Trotzdem wird es auf absehbare Zeit immer noch Einsatzbereiche für die Scanner geben. Flachbettscanner sind heute der Scannertyp mit dem weitaus größten Marktanteil. Die früher in der Medienproduktion weitverbreiteten Trommelscanner finden nur noch bei spezialisierten Firmen ihren Einsatz.

Flachbettscanner haben ihren Namen von der flachen Bauart der Vorlagenaufnahme. Von der Lichtquelle wird Licht auf die Vorlage gestrahlt. Das von der Aufsichtsvorlage remittierte Licht wird über ein Spiegelsystem durch eine Optik auf das CCD-Element projiziert.

Die Farbtrennung erfolgt während der Abtastung. Meist sind auf der CCD-Zeile jeweils ein Element für das Rot-, das Grün- und das Blausignal.

Die maximale Auflösung wird durch die Anzahl der CCDs auf der CCD-Zeile über die Vorlagenbreite bzw. durch den schrittweisen Vorschub über die Länge der Vorlage beim Scannen bestimmt. Bei vielen Scannern ist die optische Auflösung in Vorschubrichtung durch die doppelte Taktung des Abtastsignals doppelt so hoch wie in der Breite.

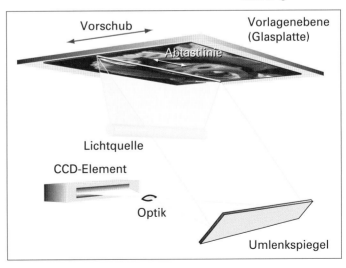

5.3 Halbtonvorlagen scannen

Unabhängig von Hersteller und Software müssen Sie vor dem eigentlichen Scannen immer bestimmte Grundeinstellungen vornehmen. Die Einstellungen unterscheiden sich je nach Vorlagenart und späterer Verwendung des digitalisierten Bildes.

Vorlagenvorbereitung
Die Vorlage muss plan und sauber sein. Eigentlich eine Selbstverständlichkeit, aber Staub ist überall und verursacht unnötige Retuschearbeiten.

Prescan oder Vorschauscan
Beim Prescan oder Vorschauscan wird die ganze Scanfläche mit niedriger Auflösung gescannt. Die Scansoftware erkennt dabei den Vorlagentyp und die Vorlagenlage.

Making of …

1 Legen Sie den Scanbereich **A** fest, er wird beim späteren Feinscan gescannt. Alle automatischen und manuellen Bildeinstellungen wirken nur auf diesen Bereich.

2 Stellen Sie die Bildgröße **B** ein, proportionale oder nicht proportionale Maßstabsänderung.

3 Legen Sie die Scanauflösung **C** fest, die Scanauflösung ist von der späteren Bildgröße und dem Ausgabeprozess abhängig.

4 Wählen Sie den Farbmodus **D**:
 ▪ Graustufen
 ▪ Farbeinstellungen
 – Farbmodus, z. B. RGB
 – Farbtiefe, z. B. 24 Bit TrueColor mit 16,7 Millionen Farben
 ▪ Schwarz/Weiß (Strich)

5 Regeln Sie die Schärfe **E**.

6 Machen Sie ggf. noch bildspezifische Korrektureinstellungen.

Die nachfolgenden Einstellungen sind häufig in der Scansoftware automatisiert. Ihre Funktion können Sie aber natürlich auch manuell je nach Vorlagencharakteristik verändern.
▪ *Licht und Tiefe*
 Festlegen der hellsten und dunkelsten Bildstelle
▪ *Gradation, Gamma*
 Die Tonwertcharakteristik des Bildes zwischen Licht und Tiefe
▪ *Farbbalance*
 Hier kann z. B. ein Farbstich der Vorlage ausgeglichen werden.

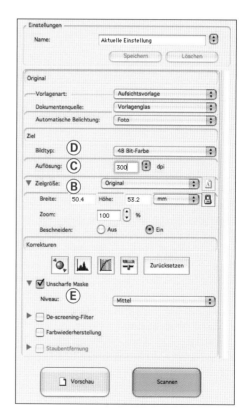

Grundsätzlich gilt: Bildinformation, die durch falsche Einstellung der Scanparameter nicht erfasst wurde, ist für den weiteren Prozess unwiederbringlich verloren. Die wichtigsten manuellen Einstellungen bei Halbtonscans sind die Farb- und Tonwertkorrektur. Der Titel und das Aussehen der Dialogfelder unterscheiden sich in den verschiedenen Scanprogrammen. Ihre Funktion ist aber in allen Programmen grundsätzlich gleich.

Bildkorrektur, Farbkorrektur F
Hier stellen Sie die Helligkeit und den Kontrast des Scans ein. Außerdem können Sie über die Farbbalance der

Komplementärfarben eine Farbstichkorrektur durchführen.

Histogrammanpassung G
Im Histogrammdialogfeld legen Sie die Tonwertverteilung im Bild sowie den Lichter- und Tiefenpunkt fest. Die Korrekturen gelten für das RGB-Bild und/oder für die einzelnen Farbkanäle.

Tonwertkorrektur H
Mit der Einstellung des Verlaufs der Gradationskurve wählen Sie die Tonwertcharakteristik der Reproduktion schon vor dem Scan aus, entweder für das RGB-Bild oder in den einzelnen Farbkanälen.

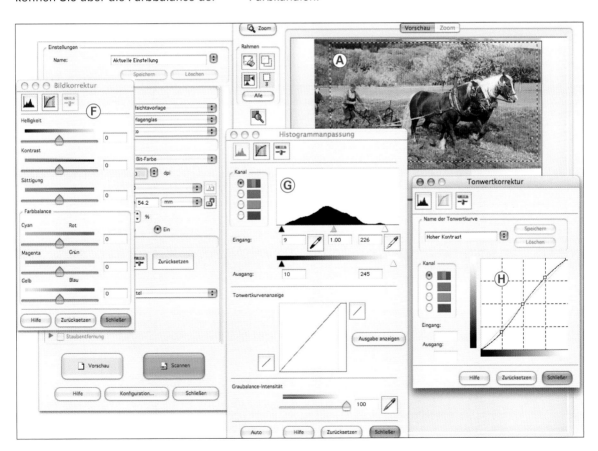

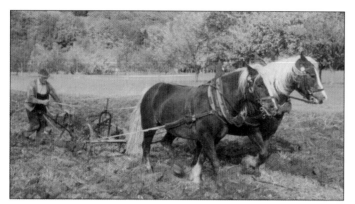

Referenz-Scan

Der Scan wurde mit der Scanautomatik der Scansoftware durchgeführt. Die folgenden Bildoptimierungseinstellungen beruhen auf dieser Basis.

Gradationskorrektur

Mit dem Begriff Gradation wird der Kontrast und die Charakteristik des Tonwertverlaufs vom Licht bis zur Tiefe eines Bildes bezeichnet. Die Kennlinie der Tonwertübertragung von der Vorlage zum Scan heißt deshalb Gradationskurve.

Wir unterscheiden fünf charakteristische Kurvenverläufe als Grundgradationen. Die Standardeinstellung ist die proportionale Tonwertübertragung. Die Gradationskurve verläuft dabei linear. In den Gradationskurven unserer Beispielbilder ist dieser Kurvenverlauf jeweils rot eingezeichnet. Ein steiler Verlauf der Gradationskurve bewirkt eine Kontraststeigerung in diesen Tonwertbereichen des Scans. Da Licht und Tiefe nicht verändert werden können, führt die Aufsteilung in bestimmten Tonwertbereichen zwangsläufig zu einer Verflachung, d. h. Kontrastreduzierung, in den übrigen Tonwerten. Welche der Grundgradationen Sie wählen, hängt von der Tonwertcharakteristik Ihrer Vorlage ab. Allgemein gilt als Richtlinie, dass der Kontrast in den für das Bild wichtigen Tonwertbereichen verstärkt wird, leider zu Lasten der anderen Tonwertbereiche im Bild.

Sie sollten die Möglichkeit der Gradationskorrektur beim Scannen nutzen, da Sie hier die Zahl der Tonwerte in bildwichtigen Tonwertbereichen festlegen. Nutzen Sie den gesamten Tonwertumfang. Die spätere Korrektur der Gradation im Bildverarbeitungsprogramm erlaubt nur eine Tonwertspreizung bzw. Tonwertreduzierung.

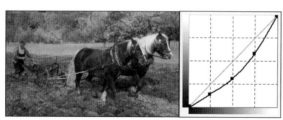

Abdunkeln

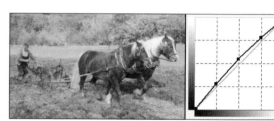

Aufhellen

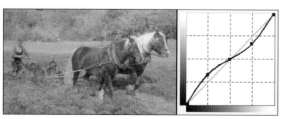

Kontrastreduzierung

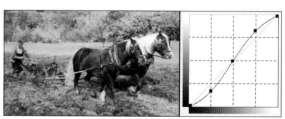

Kontraststeigerung

Schärfeeinstellungen

Die Schärfe wird bei den meisten Scannern nicht optisch, sondern digital geregelt. Durch die Kontraststeigerung benachbarter Pixel wird der Schärfeeindruck des Bildes gesteigert. Eine Kontrastreduzierung im Detail verringert die Bildschärfe.

Tiefenpunkt definieren

Mit der dunklen Pipette können Sie den Tiefenpunkt durch Anklicken der Bildstelle definieren. Hier wurde fälschlicherweise ein Dreiviertelton als Tiefe festgelegt. Alle Tonwerte, die dunkler als der ausgewählte Tonwert sind, werden ebenfalls schwarz wiedergegeben.

Lichterpunkt definieren

Der Lichterpunkt wird mit der weißen Pipette im Bild durch Anklicken definiert. Wenn Sie wie hier nicht die hellste Bildstelle, sondern einen Viertelton zum Licht erklären, dann werden alle helleren Tonwerte damit automatisch weiß.

Graubalance definieren

Die Graubalance beschreibt das Verhältnis der Farbanteile von Rot, Grün und Blau in einem neutralen Grau. Sie steht stellvertretend für die Farbbalance des ganzen Bildes. Deshalb führt eine falsche Definition des Verhältnisses von Rot, Grün und Blau zu Farbverfälschungen in allen Farben des Bildes.

Geringe Schärfe

Hohe Schärfe

Tiefenpunkt neu definiert

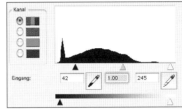

Histogramm nach der Neudefinition

Lichterpunkt neu definiert

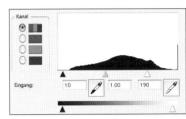

Histogramm nach der Neudefinition

Falsche Definition der Graubalance

Korrekte Definition der Graubalance

Falsche Definition der Graubalance

Korrekte Definition der Graubalance

5.4 Strichvorlagen scannen

Auflösung

Wie beim Halbtonscan wird die Bild-information in Pixel zerlegt. Die Aus-gabe der Bilddatei auf einem Drucker oder Belichter erfolgt aber ohne die abermalige Umwandlung der Bildin-formation in Rasterelemente. Die Pixel werden direkt im Druckertreiber oder im Raster Image Processor, RIP, in die Aus-gabematrix umgerechnet. Optimal ist deshalb, wenn die Scanauflösung gleich der Ausgabeauflösung ist. Bei hoch-auflösenden Ausgabegeräten sollten Sie als Eingabeauflösung einen ganz-zahligen Teil der Ausgabeauflösung, mindestens aber 1200 dpi, einstellen. Andere Auflösungsverhältnisse, die nicht in einem ganzzahligen Verhältnis zur Ausgabeauflösung stehen, können durch die notwendige Interpolation u. a. zu schwankenden Strichstärken führen.

Schwellenwert

Da ein Strichscan als binäres System nur Schwarz oder Weiß enthält, müssen Sie über die Schwellen- bzw. Schwell-werteinstellung festlegen, ob ein Pixel schwarz oder weiß gescannt wird.

Wenn die Schwellenwertfunktion des Scanprogramms nicht zum gewünsch-ten Ergebnis führt, scannen Sie die Strichvorlage als Halbtonbild ein und bearbeiten sie dann in einem Bildver-arbeitungsprogramm nach. Sie haben dort die Möglichkeit, einzelne Bild-bereiche gezielt in Kontrast und Hellig-keit zu modifizieren. Die Umwandlung in ein Bitmap-Bild führen Sie anschlie-ßend über die Schwellenwertfunktion Ihres Bildverarbeitungsprogramms durch. Abschließend erfolgt dann die Konvertierung in den Bitmap-Modus.

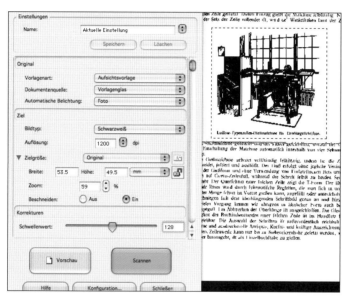

Schwellenwert 64

Schwellenwert 128

Schwellenwert 192

5.5 Scan-App

Wir brauchen keinen Scanner. Um automatisierte Scans von Papierbildern oder Zeitungsartikeln zu machen, genügt auch eine Scan-App wie z. B. der *Fotoscanner* von Google. Die App gibt es kostenlos im Apple AppStore und im Google Playstore.

Making of ...

1 Öffnen Sie den Fotoscanner.

2 Positionieren Sie den Bildrahmen auf dem Bildausschnitt und starten Sie den Scan **A**.

3 Bewegen Sie den weißen Kreis in Pfeilfolge **B** über die weißen Punkte.

4 Wählen Sie *Ecken korrigieren* **C** und legen Sie den Ausgabeausschnitt **D** fest.

5 Bestätigen Sie die Bearbeitung mit *FERTIG* **E** und speichern Sie das Bild im Fotos-Ordner.

Marbacher Zeitung, 13.12.2016

5.6 Aufgaben

1 Halbton- und Strichvorlagen unterscheiden

Beschreiben Sie die Eigenschaften von:
a. Halbtonvorlagen
b. Strichvorlagen

a.

b.

2 Gerasterte Vorlagen scannen

Welche Besonderheiten muss man beim Scannen von gerasterten Vorlagen beachten?

3 Fachbegriffe zur technischen Bildanalyse erläutern

Definieren Sie die Begriffe
a. Tonwert,
b. Kontrast,
c. Gradation,
d. Farbwert.

a.

b.

c.

d.

4 Pixel definieren

Was ist ein Pixel?

5 Auflösung beurteilen

Erklären Sie folgende Begriffe:
a. Optische Auflösung
b. Interpolierte Auflösung

a.

b.

6 Farbfilterfarben kennen

Welche Farbe haben die Filter zur Farbtrennung im Scanner?

7 Bildsensor kennen

Welche Art Bildsensor ist in den meisten Flachbettscannern zur Erfassung der Bildinformation eingebaut?

8 Vorschau- und Feinscan durchführen

Erklären Sie die Aufgabe von
a. Vorschauscan,
b. Feinscan.

a.

b.

9 Scaneinstellungen treffen

Nennen Sie vier Einstellungen, die nach dem Vorschauscan und vor dem Feinscan gemacht werden.

10 Schwellenwert festlegen

Welche Bedeutung hat die Schwellenwerteinstellung beim Scannen von Strichvorlagen?

11 Auflösung erläutern

Warum werden Halbtonvorlagen mit einer geringeren Auflösung gescannt als Strichvorlagen?

12 Auflösung festlegen

Wodurch wir die Auflösung bei Halbtonvorlagen bestimmt?

13 Auflösung festlegen

Welche Regel gilt für die Bestimmung der Scanauflösung von Strichvorlagen?

14 Scan-App kennen

Worin unterscheidet sich eine Scan-App von einer Kamera-App?

6.1 Lösungen

6.1.1 Fotos

1 Bildgestaltung erläutern

Das Hauptmotiv ist Mittelpunkt des Interesses und Blickfang für den Betrachter. Es sollte aber nicht in der Mitte des Bildes stehen. Zentriert ausgerichtete Motive wirken meist langweilig und spannungsarm. Ausgehend vom Format und Seitenverhältnis des Bildes gibt es deshalb verschiedene geometrische Richtlinien zum Bildaufbau. Diese Regeln sollen Hilfestellung geben und sind keine Gesetze.

2 Beleuchtung, Ausleuchtung erklären

a. Unter Beleuchtung versteht man alles Licht, das auf ein Aufnahmemotiv einstrahlt.
b. Ausleuchtung ist die speziell und gezielt eingesetzte Beleuchtung, um eine bestimmte Bildwirkung zu erreichen.

3 Beleuchtungsrichtungen kennen

a. Frontlicht
 Frontlicht oder Vorderlicht strahlt in der Achse der Kamera auf das Motiv. Das frontal auftreffende Licht wirft keine Schatten, das Motiv wirkt dadurch flach.
b. Seitenlicht
 Die Beleuchtung des Aufnahmeobjekts von der Seite ist die klassische Lichtrichtung. Der seitliche Lichteinfall bewirkt ausgeprägte Licht- und Schattenbereiche. Dadurch erzielen Sie eine Verbesserung der Raumwirkung und Körperlichkeit des Aufnahmegegenstands in Ihrer Aufnahme.

4 Histogramm kennen

Die statistische Verteilung der Tonwerte eines Bildes wird durch das Histogramm visualisiert.

5 Bild durch Histogramm analysieren

Das Bild hat keine Tiefen. Der Tonwertumfang geht nur von den Lichtern bis zu den Dreivierteltönen.

6 Auflösung und Farbtiefe erklären

a. Auflösung ist die Anzahl der Pixel pro Streckeneinheit.
b. Farbtiefe oder Datentiefe bezeichnet die Anzahl der Tonwerte pro Pixel.

7 Artefakte erkennen

Mit dem Begriff Artefakte werden die Bildfehler bezeichnet, die durch die verlustbehaftete Komprimierung im JPEG-Format entstehen.

8 Störungen und Fehler in digitalen Bildern erläutern

a. Rauschen
 Elektronische Verstärker rauschen umso stärker, je geringer das zu verstärkende Signal ist. Das sogenannte Verstärkerrauschen ist deshalb in den dunklen Bildbereichen am größten. Wenn Sie an der Digitalkamera eine höhere Lichtempfindlichkeit einstellen, dann verstärkt sich das Rauschen hin zu den Mitteltönen. Der Grund liegt darin, dass ja nicht die physikalische Empfindlichkeit des Sensorelements, sondern nur die Verstärkerleistung erhöht wurde. Bei Langzeitbelichtungen kommt zusätzlich noch das thermische Rauschen hinzu. Durch die Erwärmung

des Chips füllen sich die Potenziale der einzelnen Sensorelemente nicht gleichförmig. Die verschiedenen Wellenlängen des Lichts haben einen unterschiedlichen Energiegehalt. Deshalb ist das Rauschen im Blaukanal am stärksten. Rauschen tritt vor allem bei kleinen, dicht gepackten Chips auf. Je größer der Chip und umso weiter der Mittelpunktabstand der einzelnen Sensorelemente ist, desto geringer ist das Rauschen.

b. Blooming

Mit dem Begriff Blooming wird beschrieben, dass Elektronen von einem CCD-Element auf ein benachbartes überlaufen. Da dies meist bei vollem Potenzial geschieht, wirkt sich dieser Effekt in den hellen Bildbereichen aus.

c. Farbsäume

Sie entstehen durch die Interpolation und Zuordnung der drei Farbsignale zu einem Pixel.

9 Weißabgleich kennen

Beim Weißabgleich werden die drei Teilfarbenanteile Rot, Grün und Blau so aufeinander abgestimmt, dass sie ein neutrales Weiß ergeben.

10 RAW kennen

RAW ist keine Abkürzung, sondern steht für roh und unbearbeitet (engl. raw = roh).

11 Dateiformate vergleichen

JPEG-Bilder sind im RGB-Modus. RAW-Bilder enthalten die reinen Sensorfarbdaten. JPEG-Bilder sind verlustbehaftet, RAW-Bilder verlustfrei komprimiert.

12 JPEG kennen

JPEG ist die Abkürzung von Joint Photographic Experts Group. Das von dieser Organisation entwickelte Dateiformat und das damit verbundene Kompressionsverfahren wird von allen Digitalkameras unterstützt.

13 Pixel definieren

Pixel ist ein Kunstwort, zusammengesetzt aus den beiden englischen Wörtern „picture" und „element". Ein Pixel beschreibt die kleinste Flächeneinheit eines digitalisierten Bildes. Die Größe der Pixel ist von der gewählten Auflösung abhängig.

14 Schärfentiefe kennen

Der Schärfebereich, den der Betrachter vor und hinter der scharfgestellten Einstellungsebene noch als scharf wahrnimmt, wird als Schärfentiefe bezeichnet.

6.1.2 Kameras

1 Digitalkameratypen einteilen

- Kompaktkamera
- Bridgekamera
- Spiegelreflexkamera
- Systemkamera

2 Suchersysteme kennen

- LCD-Display
- LCD-Sucher
- Messsucher
- Spiegelreflexsucher

3 LCD-Display beurteilen

Ein Vorteil ist, dass Sie das Bild vor der

Aufnahme sehen. Bei starker Sonnen-
einstrahlung ist allerdings die Dar-
stellung nur schlecht zu erkennen. Ein
weiterer Nachteil ist die relativ lange
Auslöseverzögerung.

4 Live-View-Funktion erklären

Wir sehen vor der Aufnahme das Bild
auf dem Display der Kamera.

5 Auslöseverzögerung bewerten

Die Signalverarbeitung zur Darstellung
auf dem Display dauert einige Zeit.
Dementsprechend verzögert sich die
Aufnahme.

6 DSLR kennen

Digital Single Lens Reflex oder auf-
Deutsch: Digitale Spiegelreflexkamera

7 Objektive beurteilen

Beim Objektivwechsel gelangt Staub in
die Kamera, der auch den Chip ver-
unreinigen kann. Es werden deshalb
Sensorreinigungstechniken eingesetzt.

8 Bayer-Matrix erläutern

Entsprechend den Empfindlichkeitsei-
genschaften des menschlichen Au-
ges sind 50% der Sensoren mit einer
grünen, 25% mit einer roten und die
restlichen 25% mit einer blauen Filt-
erschicht belegt. Die blauen Sensore-
lemente erfassen den Blauanteil, die
grünen den Grünanteil und die roten
den Rotanteil der Bildinformation.

9 Sensorchiparten kennen

- CCD-Chip
- CMOS-Chip

10 Bildstabilisator kennen

Bildstabilisatoren dienen dazu, bei
längeren Belichtungszeiten oder Auf-
nahmen mit langen schweren Teleob-
jektiven auch ohne Stativ eine verwack-
lungsfreie Aufnahme zu erzielen.

6.1.3 Optik

1 Kenngrößen einer Welle definieren

a. Periode: Zeitdauer, nach der sich der
 Schwingungsvorgang wiederholt.
b. Wellenlänge λ (m): Abstand zweier
 Perioden, Kenngröße für die Farbig-
 keit des Lichts
c. Frequenz f (Hz): Kehrwert der Perio-
 de, Schwingungen pro Sekunde
d. Amplitude: Auslenkung der Welle,
 Kenngröße für die Helligkeit des
 Lichts

2 Lichtgeschwindigkeit erläutern

a. 300.000 km/s
b. Der Zusammenhang ist in der For-
 mel $c = f \times \lambda$ dargestellt.

3 Spektralbereich des Lichts kennen

380 nm bis 760 nm

4 Polarisiertes Licht erklären

Die Wellen unpolarisierten Lichts
schwingen in allen Winkeln zur Aus-
breitungsrichtung. Polarisiertes Licht
schwingt nur in einer Ebene.

5 Reflexionsgesetz kennen

Der Einfallswinkel ist gleich dem
Reflexions- oder Ausfallswinkel.

6 Totalreflexion erläutern

a. Totalreflexion heißt, dass ein Lichtstrahl, der unter einem bestimmten Winkel auf die Grenzfläche eines Mediums trifft, sein Medium nicht verlassen kann.
b. Glasfaserkabel

7 Dispersion des Lichts kennen

Die Brechzahl n ist für Licht verschiedener Wellenlängen unterschiedlich hoch. Da n_{Blau} größer als n_{Rot} ist, wird das blaue Licht an jeder Grenzfläche stärker gebrochen als das rote Licht.

8 Grundgrößen der Lichttechnik definieren

a. Lichtstärke I (cd, Candela)
Die Lichtstärke ist eine der sieben Basis-SI-Einheiten. Sie beschreibt die von einer Lichtquelle emittierte fotometrische Strahlstärke bzw. Lichtenergie.
b. Beleuchtungsstärke E (lx, Lux)
Die Beleuchtungsstärke ist die Lichtenergie, die auf eine Fläche auftrifft.
c. Belichtung H (lxs, Luxsekunden)
Die Belichtung ist das Produkt aus Beleuchtungsstärke und Zeit. Aus ihr resultiert die fotochemische oder fotoelektrische Wirkung z. B. bei der Bilddatenerfassung in der Fotografie.

9 Fotometrisches Entfernungsgesetz kennen

Die Beleuchtungsstärke verhält sich umgekehrt proportional zum Quadrat der Entfernung zwischen Lichtquelle und Empfängerfläche. Oder anders ausgedrückt: Die Beleuchtungsstärke ändert sich im Quadrat der Entfernung.

10 Linsenformen erkennen

a. Sammellinsen sind konvexe Linsen.
b. Zerstreuungslinsen sind konkave Linsen.

11 Linsenbezeichnung kennen

Bei der Bezeichnung der Linse wird die bestimmende Eigenschaft nach hinten gestellt. Eine konkav-konvexe Linse ist demnach eine Sammellinse mit einem kleineren konvexen und einem größeren konkaven Radius.

12 Linsenfehler erläutern

a. Chromatische Aberration
Eine Linse dispergiert das auftreffende Licht wie ein Prisma. Das kurzwellige Licht wird stärker gebrochen als das langwellige Licht. Daraus ergeben sich verschiedene Brennpunkte der einzelnen Lichtfarben auf der optischen Achse der Linse. In der Abbildung zeigt sich dieser Effekt als Unschärfe und farbige Säume.
b. Sphärische Aberration
Fehler in der exakten Geometrie der Linsenform führen zu unterschiedlichen Brennpunkten der Linsensegmente. Daraus entsteht, ähnlich wie bei der chromatischen Aberration, eine unscharfe Abbildung.

13 Brennweite definieren

Die Brennweite f ist der Abstand des Brennpunkts F vom Hauptpunkt H.

14 Bildwinkel und Blende erläutern

a. Der Bildwinkel ist der Winkel, unter dem eine Kamera das aufgenommene Motiv sieht.
b. Die Blende ist die verstellbare Öff-

nung des Objektivs, durch die Licht auf die Bildebene fällt.

15 Schärfentiefe einsetzen

a. Die Schärfentiefe ist von der Brennweite, der Blende und der Entfernung zum Aufnahmeobjekt abhängig.
b. Grundsätzlich gilt, wenn immer nur ein Faktor variiert wird:
 - Blende: Je kleiner die Blendenöffnung, desto größer ist die Schärfentiefe.
 - Brennweite: Je kürzer die Brennweite, desto größer ist die Schärfentiefe.
 - Aufnahmeabstand: Je kürzer der Aufnahmeabstand, desto geringer ist die Schärfentiefe.

6.1.4 Farbmanagement

1 Farbensehen erläutern

Die Netzhaut des Auges enthält die Fotorezeptoren (Stäbchen und Zapfen). Die Rezeptoren wandeln als Messfühler den Lichtreiz in Erregung um. Nur die Zapfen sind farbtüchtig. Es gibt drei verschiedene Zapfentypen, die jeweils für Rot, Grün oder Blau empfindlich sind. Jede Farbe wird durch ein für sie typisches Erregungsverhältnis dieser drei Rezeptorentypen bestimmt.

2 Weiß mit Farbwerten bestimmen

Rot 255, Grün 255, Blau 255

3 Additive Farbmischung kennen

a. Die additiven Grundfarben sind Rot, Grün und Blau.
b. Rot, Grün und Blau entsprechen den Empfindlichkeiten der drei Zapfen-

typen im menschlichen Auge. Die additive Farbmischung heißt deshalb auch physiologische Farbmischung.

4 Arbeitsfarbraum erklären

Der Arbeitsfarbraum ist der Farbraum, in dem die Aufnahme und Bearbeitung von Bildern, z. B. Ton- und Farbwertretuschen, vorgenommen wird.

5 Farbtemperatur einordnen

Die Strahlungsverteilung der Emission einer Lichtquelle wird mit der Farbtemperatur gekennzeichnet.

6 Farbortbestimmung im Normvalenzsystem kennen

- Farbton T: Lage auf der Außenlinie
- Sättigung S: Entfernung von der Außenlinie
- Helligkeit Y: Ebene im Farbkörper

7 Farbortbestimmung im CIELAB-System kennen

- Helligkeit L* (Luminanz): Ebene im Farbkörper
- Sättigung C* (Chroma): Entfernung vom Unbuntpunkt
- Farbton H* (Hue): Richtung vom Unbuntpunkt

8 ICC kennen

Das ICC, International Color Consortium, ist ein Zusammenschluss führender Soft- und Hardwarehersteller, das die allgemeinen Regelungen für das Color Management festgelegt hat.

9 Digitalkamera profilieren

Die Beleuchtung beeinflusst die Farbigkeit des Motivs und damit der Aufnahme. Verschiedene Beleuchtungssituationen mit unterschiedlicher Lichtart bedingen deshalb einen speziellen Weißabgleich und eigene Profilierung.

10 Monitor kalibrieren

a. Mit diesem Einstellungsfenster wir die Farbbalance geregelt.
b. Die Grauskala ist abgestuft und farblich neutral.

6.1.5 Scans

1 Halbton- und Strichvorlagen unterscheiden

a. Halbtonvorlagen bestehen aus abgestuften oder verlaufenden Ton- bzw. Farbwerten.
b. Strichvorlagen enthalten nur Volltöne, d. h. keine abgestuften Tonwerte.

2 Gerasterte Vorlagen scannen

Gerasterte Vorlagen sind Drucke oder Rasterfilme, die als Halbtondateien redigitalisiert werden. Dazu muss man das Druckraster beim Scannen oder im Bildverarbeitungsprogramm entfernen, um ein Moiré im erneuten Druck zu verhindern.

3 Fachbegriffe zur technischen Bildanalyse erläutern

a. Tonwert: Helligkeitswert im Bild
b. Kontrast: Visuelle Differenz zwischen hellen und dunklen Bildstellen
c. Gradation: Tonwertabstufung und Bildcharakteristik

d. Farbwert: Farbigkeit einer Bildstelle, definiert als Anteile der Prozessfarben

4 Pixel definieren

Pixel ist ein Kunstwort, zusammengesetzt aus den beiden englischen Wörtern *picture* und *element*. Ein Pixel beschreibt die kleinste Flächeneinheit eines digitalisierten Bildes. Die Größe der Pixel ist von der gewählten Auflösung abhängig.

5 Auflösung beurteilen

a. Mit dem Begriff optische Auflösung wird beschrieben, dass jede Bildstelle von einem Fotoelement des Scanners erfasst und einem Pixel zugeordnet wird.
b. Die interpolierte Auflösung ist das Ergebnis einer zusätzlichen Bildberechnung nach der Bilddatenerfassung durch die Fotoelemente.

6 Farbfilterfarben kennen

Rot, Grün und Blau

7 Bildsensor kennen

CCD-Zeile

8 Vorschau- und Feinscan durchführen

a. Der Vorschauscan oder Prescan erfolgt nach dem Einlegen der Vorlage in den Scanner mit geringer Auflösung. Er dient zur automatischen Bildanalyse und ermöglicht die Auswahl des Bildausschnitts und die Einstellungen der Bildparameter.
b. Der Feinscan erfolgt entsprechend den Einstellungen nach dem Vorschauscan mit hoher Auflösung.

9 Scaneinstellungen treffen

- Gradations- und Tonwertkorrektur
- Farbstichausgleich
- Schärfekorrektur
- Festlegen des Lichter- und Tiefen-
 punkts
- Bildausschnitt
- Auflösung
- Abbildungsmaßstab

10 Schwellenwert festlegen

Da ein Strichscan als binäres System
nur Schwarz oder Weiß enthält, wird
über die Schwellen- bzw. Schwellwert-
einstellung festgelegt, ob ein Pixel
schwarz oder weiß gescannt wird. Der
Schwellenwert wird entsprechend der
Charakteristik der Vorlage eingestellt.

11 Auflösung erläutern

Halbtonbilder werden, im Gegensatz
zu Strichbildern, bei der Bilddatenaus-
gabe gerastert. Durch diese zusätzliche
Konvertierung der Bildpixel in Rastere-
lemente ist eine geringere Auflösung
ausreichend.

12 Auflösung festlegen

- Abbildungsmaßstab
- Rasterweite

13 Auflösung festlegen

Bei hochauflösenden Ausgabegeräten
sollte man als Eingabeauflösung einen
ganzzahligen Teil der Ausgabeauflö-
sung einstellen.

14 Scan-App kennen

Eine Scan-App erfasst Vorlagen mit
der Kamera. Meist gibt es außer der
Festlegung des Bildausschnitts keine
weiteren Bearbeitungsmöglichkeiten.
Es geht nur um die möglichst unver-
fälschte Informationserfassung. Eine
Kamera-App bietet dagegen vielfältige
fotografische Gestaltungs- und Bearbei-
tungsfunktionen.

6.2 Links und Literatur

Links

Adobe
www.adobe.com/de

Adobe TV
tv.adobe.com/de/

Digitipps.ch – der Online-Fotokurs
www.digitipps.ch

Digitaler Fotokurs
www.digitaler-fotokurs.de

Epson
www.epson.de

European Color Initiative (ECI)
www.eci.org/de

Fogra Forschungsgesellschaft Druck e.V.
www.fogra.org

GNU Image Manipulation Program (GIMP)
www.gimp.org

Kamerahersteller
www.canon.de
www.fujifilm.eu/de
www.hasselblad.com/de
www.nikon.de
www.olympus.de
www.panasonic.com/de

Smartphonehersteller
www.apple.com/de
www.huawei.com/de
www.lg.com/de
www.motorola.de/home
www.samsung.com/de/home

Literatur

Tom Ang
Digitale Fotografie und Bildbearbeitung: Das
Praxishandbuch
Dorling Kindersley-Verlag 2013
ISBN 978-3831023264

Joachim Böhringer et al.
Kompendium der Mediengestaltung
Springer Vieweg Verlag 2014
ISBN 978-3642548147

Joachim Böhringer et al.
Printmedien gestalten und digital produzieren:
mit Adobe CS oder OpenSource-Programmen
Europa-Lehrmittel Verlag 2013
ISBN 978-3808538081

Marion Hogl
Digitale Fotografie: Die umfassende Fotoschule
Vierfarben Verlag 2015
ISBN 978-3842100855

Jost J. Marchesi
Photokollegium Band 1-6
Photographie Verlag 2015
ISBN 978-3943125443

Markus Wäger
Adobe Photoshop CC
Rheinwerk Design Verlag 2016
ISBN 978-3836242677

6.3 Abbildungen

S2, 1a, b, 2a, b, c, 3a, b, c, 4a, b, 5: Autoren
S4, 1a, b, c, 2a, b, c, 3a, b, c: Autoren
S5, 1a, b, 2, 3a, b, c: Autoren
S6, 1a, b: Autoren
S7, 1, 2a, b: Autoren
S8, 1, 2, 3: Autoren
S9, 1, 2: Autoren
S10, 1, 2a, b: Autoren
S11, 1a, b: Autoren
S11, 2: Just
S12, 1, 2: Autoren
S13, 1a, b, 2a, b, 3a, b: Autoren
S14, 1, 2a, b, 3: Autoren
S15, 1, 2: Autoren
S15, 1a, b, c: Screenshot Microsoft, Autoren
S17, 1a, b, 2: Autoren
S18, 1, 2a, b: Autoren
S19, 1a, b, 2a, b, 3: Autoren
S20, 1a, b, 2a, b, 3: Autoren
S21, 1: Autoren
S22, 1: Autoren
S23, 1, 2a, b: Autoren
S24, 1: Autoren
S26, 1: Canon
S27, 1: Panasonic
S28, 1: Olympus
S28, 2a: Fuji
S28, 2b: Autoren
S29, 1: Nikon
S29, 2a, b: Canon
S30, 1: Autoren
S30, 1: Foveon
S30, 2: Nikon
S33, 1a: Nikon
S33, 1b: Olympus
S34, 1a: Panasonic
S34, 1b: Canon
S35, 1, 2, 3, 4: Nikon
S36, 1: Panasonic
S36, 2: Autoren
S37, 1: Autoren
S38, 1, 2a, b: Autoren
S39, 1: Apple
S39, 2: Bitkom
S40, 1: LG
S40, 2a: Apple

S40, 2b: LG
S40, 3: Huawei
S41, 1a: Hasselblad
S41, 1b, 2a, b: Autoren
S42, 1a: Apple
S42, 1b: Samsung
S42, 1c: Huawei
S44, 1: Autoren
S45, 1, 2: Autoren
S46, 1a, b: Autoren
S47, 1, 2: Autoren
S48, 1, 2a, b: Autoren
S49, 1, 2: Autoren
S50, 1, 2, 3, 4: Autoren
S51, 1: Autoren
S52, 1, 2a, b: Autoren
S53, 1, 2a, b: Autoren
S54, 1, 2, 3: Autoren
S55, 1: Autoren
S58, 1: Screenshot Microsoft, Autoren
S59, 1: Screenshot ProCamera
S59, 2: Autoren
S60, 1, 2: Autoren
S61, 1, 2: Autoren
S62, 1: Techkon
S62, 2: Autoren
S63, 1: Autoren
S64, 1: Autoren
S65, 1: Screenshot Apple
S65, 2: Autoren
S65, 3: Screenshot Adobe
S66, 1, 2: Screenshot Microsoft, Autoren
S67, 1, 2: Screenshot Microsoft, Autoren
S68, 1, 2: Screenshot Microsoft, Autoren
S69, 1, 2: Screenshot Microsoft, Autoren
S71, 1: Screenshot Microsoft, Autoren
S72, 1, 2a, b: Autoren
S72, 3: Screenshot Epson, Autoren
S73, 1, 2: Autoren
S74, 1, 2, 3, 4, 5: Autoren
S75, 1, 2: Autoren
S76, 1: Screenshot Epson, Autoren
S77, 1: Screenshot Epson, Autoren
S78, 1, 2a, b, 3a, b: Autoren
S79, 1a, b, 2a, b, 3a, b, 4,a, b, 5a, b: Autoren
S80, 1: Screenshot Epson, Autoren

S80, 1a, b, c: Autoren
S81, 1a, b, c, d: Screenshot Google, Autoren
S81, 2: Marbacher Zeitung

6.4 Index

A

Amplitude 47
Arbeitsfarbraum 64
Artefakte 23
Auflösung 15, 74, 80
Aufnahmeabstand 14
Auslöseverzögerung 27

B

Bayer-Matrix 30
Beleuchtung 10
Beleuchtungsstärke 51
Belichtung 51
Belichtungszeit 51
Beugung 48
Bildaufbau 6
Bildaussage 3
Bildbearbeitung 2, 26, 44, 72
Bild
– ebene 9
– fehler 22
– format 5
– gestaltung 4
– konstruktion 54
– linien 8
– sprache 4
– stabilisator 32
– weite 55
– winkel 36
Bitmap 80
Bittiefe 17
Blende 14, 37, 48, 51
Blendenbilder 38
Blendenflecke 38
Blitzlicht 12
Blooming 22
Bokeh 14
Brechung , 50
Brechungsindex 49
Brechzahl 49, 50
Brennpunkt 55
Brennweite 13, 14, 55
Bridgekamera 27

C

Camera obscura 52
Candela 51
CCD-Chip 26, 29
CCD-Element 75
Charge Coupled Device 31
Chromatische Aberration 53
CIELAB-System 63
CIE-Normvalenzsystem 62
CMOS-Chip 29
Complementary Metal Oxide
Semiconductor 31
Crop-Faktor 36

D

Dachkantpentaprisma 28
Dateiformat 21
Dateigröße 15
Datentiefe 17, 30
Diffraktion 48
Dispersion 50
Distorsion 54
Drittel-Regel 7

E

Entspiegelung 48

F

Farb
– balance 58
– fehler 53
– korrektur 77
– management 58
– modus 16
– profil 63
– säume 23
– stich 23
– temperatur 59
– tiefe 17, 74
– trennung 75
– werte 16
Flachbettscanner 75

Flintglas 53
Formatlage 5
Foto-App 41
Fotografische Optik 52
Fotometrisches Entfernungs-
gesetz 51
Foveon X3 31
Frequenz 47
Frontlicht 11
Froschperspektive 10

G

Gegenlicht 12
Gegenstandsweite 55
Gerasterte Vorlage 72
Glasfaserkabel 50
Goldener Schnitt 6
Gradation 78
Gradationskurve 78
Graubalance 79
Graukarte 59
Grenzfläche 50
Grenzwinkel 50

H

Halbtonvorlage 72
Hauptebene 55
Hauptpunkt 55
Helligkeit 77
Histogramm 19, 77

I

Infrarotstrahlung 45
Interferenz 48
ISO-Wert 18

J

JPEG 16, 21, 30

K

Kalibrierung 66

Kamera 52
Kamera-App 41
Kamerafunktionen 32
Kameravergleich 33
Kompaktkamera 26
konkave Linsen 52
Kontrast 77
konvexe Linsen 52
Kronglas 53
Kugelgestaltsfehler 53
Künstliches Licht 11

L

LCD-Display 26
Leuchtdichte 51
Licht 10, 45
– entstehung 45
– farben 58
– geschwindigkeit 46
– menge 51
– stärke 36, 51
– strom 51
– technik 51
Lichterpunkt 79
Linienführung 8
Linsen 52
Linsenfehler 53
Linsenformen 52
Live-View-Funktion 30, 43
Lumen 51
Lumensekunde 51
Lux 51
Luxsekunden 51

M

Maßstabsänderung 76
Megapixel 26
Mischlicht 11
Moiré 23, 72
Monitor 66
Motiv 4
Motivprogramme 18

N

Natürliches Licht 10
Newtonringe 48
Normalobjektiv 35

O

Objektive 35
Optische Achse 55

P

Parallelstrahl 54
Periode 47
Perspektive 9
Pixel 15, 74, 80
– maß 15
– zahl 15
Polarisation 47
Prescan 76
Prisma 50

R

Rauschen 22
RAW 16, 21, 30
Reflexion 49
Refraktion 49
Remission 49
RGB-System 60

S

Sammellinsen 53
Scan-App 81
Scanner 74
Schärfe 79
Schärfentiefe 14, 37, 38
Schwellenwert 80
Sehen 46
Seitenlicht 12
Sensoren 30
Sensorreinigung 31
Sensortypen 31
Smartphone 39

Spektrum 50
Sphärische Aberration 53
Sphärische Linsen 52
Spiegelreflexkamera 28
Stäbchen 46
Strahlenoptik 49
Streuung 50
Strichvorlage 72
Suchersysteme 27
Systemkamera 27

T

Tablet 39
Teleobjektiv 35
Tiefenpunkt 79
TIFF 16, 22
Tonwertkorrektur 77
Totalreflexion 50

U

Ultraviolettstrahlung 45

V

Vergütung 48
Verzeichnung 54
Vogelperspektive 10
Vorlage 72

W

Weißabgleich 17, 23, 58
Weißpunkt 60
Weitwinkelobjektiv 35
Wellenlänge 47
Wellenoptik 47
Welle-Teilchen-Dualismus 45

Z

Zapfen 46
Zentralperspektive 9
Zersteuungslinsen 53
Zoomobjektiv 35